알고 싶은
우리 옛 그림

우리
옛 그림의
수수께끼
2

알고 싶은
우리 옛 그림

최석조 지음

아트북스

『우리 옛 그림의 수수께끼』 첫 번째 이야기가 나온 지 벌써 5년이 지났습니다. 책을 읽고 옛 그림에 대한 흥미를 갖게 되었다는 말을 들을 때마다 흐뭇해집니다. 우리 옛 그림이 어렵고 고리타분하다는 선입관을 조금이나마 줄일 수 있었다는 생각에 말입니다.

그런데 첫 번째 책에서 아직 다루지 못한 이야기가 많았습니다. 끝내지 못한 숙제처럼 늘 마음 한구석이 찜찜했지요. 언젠간 해야지 하면서도 미루다 어느덧 5년이 흘렀습니다. 좀 늦은 감이 있지만 드디어 두 번째 이야기 『알고 싶은 우리 옛 그림』을 내게 되었습니다. 속이 후련합니다.

이번에도 흥미로운 그림이 많습니다. 김홍도의 『단원풍속도첩』, 신윤복의 「달 아래 연인」, 정선의 「금강전도」와 천 원짜리 화폐 속의 그림 「계상정거도」도 들었습니다. 궁궐에서 많이 쓰였던 「일월오봉병」과 십장생 그림도 있습니다. 조선의 대표 그림인 초상화도 빠지지 않았지요. 1500년 전의 신비를 간직한 신라 「천마도」 그림도 특별히 넣었습니다.

수수께끼가 많다는 말은 해결해야 할 문제가 많다는 뜻입니다. 아직 우리 그림에 대한 연구 성과가 그만큼 충분하지 못하다는 반성이기도 하고요. 다행히 지금은 우리 옛 그림에 대한 관심이 폭발적으로 증가하는 추세입니다. 5년 전보다도 훨씬 많은 사람들이 박물관과 전시회를 찾아다니고 있습니다. 새로운 책도 많이 나왔고 공부하는 학자도 더 늘어났습니다. 덕분에 오랫동안 몰랐던 수수께끼가 풀린 그림도 생겨났습니다. 모두 옛 그림에 대한 관심과 사랑 덕분입니다. 물론 새로운 논쟁거리를 던져준 작품도 있지요. 역시 시간이 지나면 해결되리라 믿습니다.

이런 이야기를 알기 쉽게 정리해 놓은 게 이 책입니다. 어쩌면 수수께끼를 풀기보다는 수수께끼를 내었다고 보는 쪽이 맞는 말이겠네요. 수수께끼에 대한 해답은 여러 가지입니다. 어느 쪽 의견이 맞는지 아직 확실하지 않습니다. 그러기에 다양한 의견을 고루 실었습니다. 판단은 여러분의 몫이겠지요.

재미있고 신비스런 우리 옛 그림의 향연, 다시 한 번 우리 그림의 매력에 푹 빠지기 바랍니다.

2015년 봄
최석조

차
례

달 모양이 위로 볼록한 까닭은?

「달 아래 연인」에 뜬 눈썹달의 수수께끼

🔍 사랑이라는 두 글자

조선시대 화가들 중 가장 많은 수수께끼를 가진 인물을 꼽으라면 단연 신윤복일 겁니다. 태어나고 죽은 날은 물론 어떻게 살았는지도 거의 알려진 게 없거든요. '신윤복'이라는 이름 석 자 말고는 대부분 베일에 가려진 수수께끼 화가로 유명합니다. 심지어 신윤복을 여자로 둔갑시킨 황당한 TV 드라마, 영화까지 나올 정도였으니까요. 모두 기록이 남아 있지 않아 생겨난 상상력의 산물입니다.

기록이 없다는 것은 당시 이름난 화가가 아니었다는 뜻이기도 합니다. 신윤복은 사회적으로 별로 인정받지 못하던 여인들의 모습만 줄기차

게 그렸거든요. 조선 미인의 아름다움을 담은 「미인도」가 대표적이지요. 한 명의 여인, 그것도 대갓집 부인이 아니라 기생 신분의 여인을 이렇게 큰 화폭으로 버젓이 그려내다니요. 이는 당시 화가들의 상식으로는 상상하기 어려운 파격이었습니다.

이뿐 아닙니다. 「단오 풍경」에는 거의 벗다시피 한 여인들까지 등장합니다. 이것은 조선왕조의 근본을 뿌리째 뒤흔들 법한 충격적인 그림이었습니다. 그러니 숨어서 보며 즐거워하는 사람은 있었을지언정 공개적으로 환영받기는 힘들었을 겁니다. 신윤복이 도화서에서 쫓겨났다는 소문은 결코 빈말이 아니겠지요.

신윤복은 남녀가 함께 어울려 노는 모습도 화첩(그림을 모아 엮은 책) 속에 갈무리했습니다. 국보 제135호 『혜원전신첩』입니다. 여인들만의 그림에서 한발 더 나아간 것이지요.

이 화첩에는 질펀하게 어울려 노는 남녀의 모습을 그린 30점의 풍속화가 들어 있습니다. 여기에는 우리가 마음속에 그려온 점잖은 선비의 모습은 온데간데없습니다. 모두들 여인들과 함께 어울려 술 마시고 노느라 정신이 없지요. 책을 읽고 시를 읊으며 학문을 논하던 고상한 선비들은 다 어디로 갔을까 궁금해집니다.

남녀의 사랑을 표현한 그림도 많습니다. 진한 애정 행각을 암시하는 장면도 심심찮게 보이지요. 인류의 영원한 주제인 남녀 간의 '사랑'이

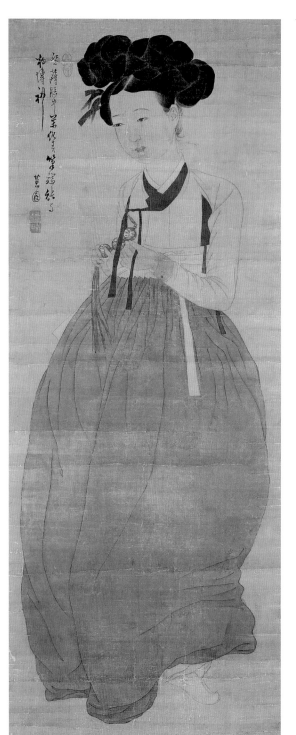

신윤복, 「미인도」, 비단에 담채,
113.9×45.6cm, 간송미술관

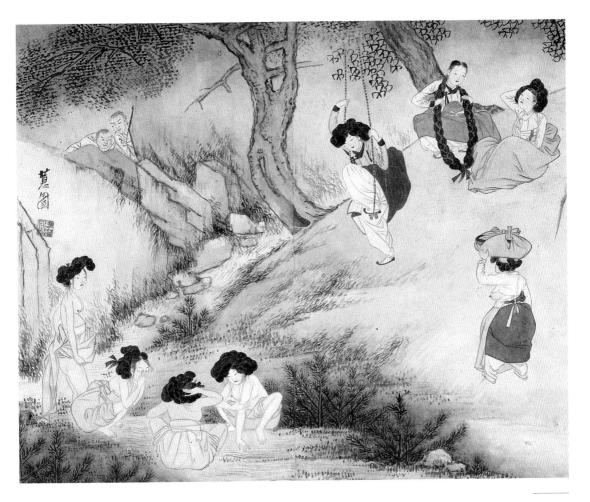

신윤복, 「단오 풍경」, 『혜원전신첩』에 수록, 종이에 수묵담채, 28.2×35.2cm, 간송미술관

비로소 수면 위로 떠오르게 된 겁니다. 이를 고스란히 보여주는 작품이 「달 아래 연인」입니다. 이 작품은 「단오 풍경」과 더불어 『혜원전신첩』 속 '사랑'과 '놀이'라는 주제를 대표하고 있습니다.

🔍 두 사람 마음은 두 사람만

어두운 밤입니다. 담 위로 눈썹달이 낮게 떠 있습니다. 으스름한 달빛이라 사방은 깜깜합니다. 왼쪽 건물의 담장과 벽은 서로 붙어 버렸네요. 가운데 담벼락도 올라갈수록 희미해지다가 결국은 사라졌습니다. 주위가 어두워 사물의 구별이 어렵다는 것을 이렇게 표현한 겁니다. 어둡다고 새까맣게 그리면 그림이 아니니까요.

담장 앞에 두 남녀가 서 있습니다. 남자는 손에 등불을 들었네요. 늦은 밤 몰래 만나 데이트를 즐기나 봅니다. 왜 한밤중에 만나느냐고요? 조선시대에는 다 큰 남녀가 환한 대낮에 만났다가는 손가락질 받기 십상이었거든요. 두 사람은 주인공이지만 화가는 이들을 가운데가 아니라 구석으로 비껴 세웠습니다. 비밀스런 느낌을 강조하느라 그랬겠지요.

남자는 빳빳하게 다린 두루마기를 입고 갓도 반듯하게 썼습니다. 얼굴도 잘생겼습니다만 어쩐지 좀 앳되어 보이네요. 수염이 한 올도 나지

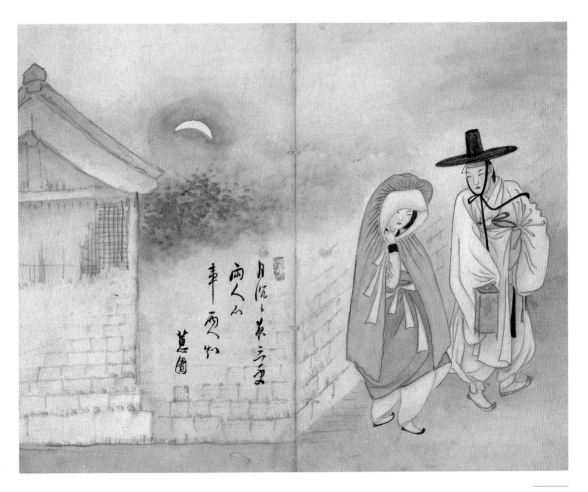

신윤복, 「달 아래 연인」, 『혜원전신첩』에 수록, 종이에 수묵담채, 28.2×35.3cm, 간송미술관

않았잖아요. 기껏해야 열여섯이나 열일곱 살? 흔히 말하는 이팔청춘입니다. 지금의 중학교 3학년이나 고등학교 1학년 나이에 해당합니다. 『춘향전』의 주인공 이몽룡과 성춘향도 열여섯 이팔청춘이었지요.

여인은 쓰개치마를 썼습니다. 행여 남의 눈에 띌까 조신한 모습입니다. 삼회장저고리, 옥색 치마에 날아갈듯 날렵한 갖신…… 옷차림에는 멋이 잔뜩 배었습니다. 좋아하는 사람을 만나러 오는데 이 정도 신경은 써 줘야 하지요. 쓰개치마에 살짝 가려지긴 했지만 역시 예쁘장한 얼굴입니다. 선남선녀의 사랑이 비로소 시작되는가 봅니다. 담벼락에 한자로 뭔가 쓰여 있네요 풀어보면 이런 뜻입니다.

달빛 으스름한 한밤중
두 사람 마음은 두 사람만 알겠지

더도 덜도 말고 그림 내용을 그대로 해설해주는 시입니다. 시와 그림이 어우러져 한밤중에 몰래 이루어진 두 남녀의 만남을 잘 표현했습니다.

화가의 실수?

그런데 매우 이상한 장면이 있습니다.

담장 바로 위에 낮게 떠 있는 눈썹달입니다. 달 모양이 위로 볼록하잖아요. 한밤중에 저런 달은 절대로 볼 수 없습니다. 기껏해야 동이 환히 튼 아침에나 볼 수 있다고 합니다.

아직 무슨 말인지 잘 모르겠다고요? 신윤복의 또 다른 그림 「밤길」이나 조선 중기의 화가 이정(1587~1607)의 「달에게 묻다」라는 그림을 보세요. 두 그림 모두 한밤중에 뜬 달을 그린 그림입니다. 달 모양이 모두 아래로 볼록합니다. 한밤중에 뜨는 달은 이 그림들처럼 생겨야 정상이지요. 달이 뜨는 밤에 태양이 지평선 밑에 있기 때문에 태양에게서 빛을 받아 반사하는 달의 볼록한 부분도 아래를 향할 수밖에 없거든요.

그래서 「달 아래 연인」을 두고 말이 참 많았습니다. 우선 그림을 잘못 그렸다는 말이 떠돌았습니다. 신윤복이 달 모양도 제대로 관찰하지 않은 채 실수한 것이라고 말입니다. 글쎄요. 신윤복이라면 최고의 솜씨를 지닌 화가잖아요. 여기에 나오는 사람들의 차림새만 해도 갓, 두루마기, 쓰개치마, 저고리, 버선 등 어느 하나 대충 그린 게 없습니다. 어찌나 정확한지 18세기 복식사를 연구하는 데 한 치의 모자람도 없다고 합니다. 이런 솜씨를 지닌 화가가 기껏 달 모양 하나 제대로 그리지 못했을까

신윤복, 「밤길」, 『혜원전신첩』에 수록, 종이에 수묵담채, 28.2×35.6cm, 간송미술관

이정, 「달에게 묻다」, 종이에 수묵담채, 46.5×30.5cm, 개인 소장

요? 그건 아닌 것 같습니다.

🔍 새벽에 헤어지는 장면?

「달 아래 연인」을 남녀가 한밤중에 만나는 모습이 아니라 새벽에 헤어지는 장면으로 해석하기도 합니다. 저런 모양의 달은 동이 터올 새벽 무렵 동쪽 하늘에 뜬다고 하거든요. 그렇다면 두 연인은 밤중에 만나 노닐다가 새벽이 되어 헤어지는 중입니다. 그렇게 생각하니 그림에 희끄무레한 새벽녘의 분위기가 나는 것도 같습니다.

시에서도 단서를 얻을 수 있습니다. 그림에 적힌 글은 조선 중기의 문인 김명원(1534~1602)이 지은 「달 아래 연인」이라는 시의 앞부분에서 빌려왔거든요.

창 밖에 보슬비 내리는 한밤중
두 사람 마음은 두 사람만 알겠지
못 나눈 정 많은데 날 새려 하니
소맷자락 부여잡고 뒷날을 기약하네

18

사랑하는 두 남녀가 밤새도록 데이트를 즐기다가 새벽녘에 헤어져야 하는 마음을 담아낸 시입니다. 신윤복이 굳이 이 시를 빌려 쓴 까닭이 무엇일까요? 이 그림 또한 시처럼 이별의 아쉬움을 담았다는 암시가 아닐까요. 그리고 보니 남자는 허리춤에서 뭔가 꺼내려고 하는 것 같기도 합니다. 혹시 이별의 정표? 그렇다면 그림 속 시간은 새벽녘일 수도 있습니다.

물론 한 가지 의문점은 있습니다. 정말 새벽에 헤어지는 장면을 그리려 했다면 시의 첫 구절이 아니라 세 번째 구절을 따와야 옳지 않을까요?

못 나눈 정 많은데 날 새려 하니
소맷자락 부여잡고 뒷날을 기약하네

이렇게 적어야 헤어지는 모습과 잘 어울렸을 텐데요. 여전히 눈썹달에 대한 의문을 남긴 채 그림은 지금까지 전해왔습니다.

🔍 1793년 8월 21일의 월식

결정적으로 수수께끼를 풀 수 있는 단서는 얼마 전에 나왔습니다.

실마리의 제공자는 천문학자 이태형 교수입니다. 200년 전 수수께끼에 싸인 조선의 밤하늘을 밝혀줄 천문학자라니, 어쩐지 귀가 솔깃하지 않나요? 결론부터 말하면 저 달은 한밤중인 12시 무렵에 뜬 달이 맞습니다.

어떻게 그런 천지개벽한 일이 생길 수 있느냐고요? 바로 월식 때문입니다. 그림에 있는 달은 월식 때의 모양이거든요. 한밤중이라도 달이 지구 그림자에 가려지는 월식 때는 저렇게 위로 볼록한 모양이 됩니다. 단, 달의 일부분만 가려지는 부분월식일 때만 가능하지요. 전체가 가려지는 개기월식 때는 달의 왼쪽부터 가리기 시작해 오른쪽으로 진행하기 때문에 저런 모양은 불가능합니다. 그림에 그려진 것은 지구의 그림자가 달 아랫부분만 가리고 지나가는 부분월식 중인 달입니다.

계절은 여름입니다. 보름달은 태양의 반대쪽에 있기 때문에 겨울에는 높이 뜨고 여름에는 낮게 뜹니다. 그림 속 달은 담장 가까이 낮게 떠 있습니다. 이를 통해 그림 속 계절이 여름임을 알 수 있습니다. 그렇다면 그림을 그린 정확한 날짜도 알 수 있을까요?

이태형 교수는 신윤복이 활

1793년 8월 21일의 부분월식 상상도

동했던 18세기에서 19세기 중반까지 기록을 샅샅이 뒤져보았습니다. 우리 조상들의 꼼꼼한 기록 습관은 유명하잖아요. 날씨, 지진, 월식 같은 천문 현상도 빠짐없이 기록해 두었거든요. 신윤복이 이 그림을 그렸을 무렵 서울에서 관측된 부분월식의 기록은 1784년 8월 30일과 1793년 8월 21일, 이렇게 두 번 있었습니다.

『승정원일기』에 따르면 1784년에는 서울 지역에 사흘 내리 비가 와서 월식을 볼 수 없었답니다. 그러면 그림 속 시간은 자연스레 1793년 8월 21일 밤 12시가 되는 것이지요. 이날은 오후까지 비가 내리다가 밤에는 그쳐 월식을 관측할 수 있었습니다. 결국 신윤복은 1793년 8월 21일 밤 12시 무렵 부분월식이 있었을 때 남몰래 데이트를 즐기던 두 연인을 그린 겁니다.

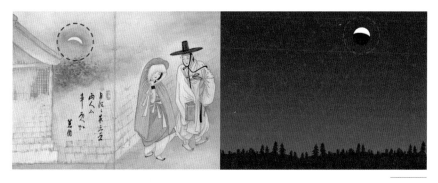

정말 그림 속 달과 같지 않나요?

놀랍지 않나요? 그림 한 점에 이런 비밀이 숨어 있다는 사실이. 어쩌면 두 사람은 남들 눈에 띄지 않으려고 일부러 월식 날 밤을 골라 만난 것인지도 모릅니다. 아니, 신윤복이 두 남녀의 만남을 더욱 은밀하고 신비스럽게 표현하려고 이날을 골랐던 건 아닐까요.

유네스코 세계기록유산 『승정원일기』

『승정원일기』는 1623년(인조)부터 1894년(고종)까지 나라에서 일어났던 일을 승정원에서 기록한 일기입니다. 안타깝게도 인조 임금 이전의 기록은 임진왜란과 이괄의 난을 거치며 모두 불타버렸습니다.

 승정원은 왕의 명령을 듣고 내는 일을 맡았던 관청입니다. 도승지가 최고 책임자로 지금의 대통령비서실과 비슷한 역할을 했지요. 승정원은 왕의 명을 받드는 일 말고도 나라의 신문인 조보朝報를 발행했으며 대궐문을 여닫는 열쇠를 관리하기도 했습니다. 또 하나 중요한 임무가 바로 그날그날 벌어진 중요한 일을 기록해두는 것이었습니다.

 『승정원일기』는 날짜순으로 되어 있습니다. 첫머리에는 날씨와 그날 근무한 관리의 명단, 임금의 동정을 썼습니다. 왕과 왕비가 왕실 어른께 드리는 문안, 신하들과 공부하는 경연 참석 상황, 각 관청에 내리는 명

령, 올라오는 보고 내용들도 빠뜨리지 않았습니다. 지진이나 일식, 월식 같은 특별한 천문 현상도 자세하게 기록하였지요.

『조선왕조실록』이 중요한 내용을 정리해서 썼다면 『승정원일기』는 사소한 일까지 하나도 빠뜨리지 않고 모두 기록했다는 점에서 가치가 있습니다. 『승정원일기』는 총 3,245책으로 이루어졌으며 기록된 글자 수는 모두 2억 4,250만 자입니다. 288년 동안의 일을 빠뜨리지 않고 기록하다 보니 이렇게 방대한 분량이 되었지요. 날씨나 천문 현상도 빠뜨리지 않고 기록한 덕분에 지금도 천문기상학 및 과학 자료로 매우 중요하게 활용되고 있습니다.

『승정원일기』는 우리 기록문화의 우수성을 말해주는 역사의 보물창고입니다. 덕분에 1999년 국보 제303호, 2001년에는 유네스코 세계기록유산으로 지정되기도 했습니다.

2

계상서당일까 도산서당일까?

천 원권 화폐 속의 집, 「계상정거도」의 수수께끼

🔍 한국은행 전속 모델

　이순신, 이황, 이이, 세종대왕, 신사임당……. 이름만 들어도 고개가 절로 숙여지는 우리나라의 대표적 위인들입니다. 업적이 실로 위대해서 실제 인물이 아니라 상상 속의 인물이 아닐까 하는 생각도 가끔 들 정도이지요. 이분들에게는 또 한 가지 공통점이 있습니다. 다섯 분 모두 화폐에 등장한다는 점입니다. 이순신은 백 원 동전, 이황은 천 원, 이이는 오천 원, 세종대왕은 만 원, 신사임당은 오만 원권 지폐에 실려 있습니다.

　무척 훌륭하신 분들이라 화폐 모델이 된다 해도 이상하지는 않습니다. 그렇지만 약간의 불만은 있습니다. 공부 잘한 분들만 많다든가, 조선

시대 사람들뿐이라든가, 여성은 거의 없다든가 등등……. 그래도 이 정도 불평은 애교로 봐줄 수 있습니다. 우리나라를 대표하는 인물이라는 점에서는 모두가 동의하니까요.

지폐 중에서 가장 많이 사용되는 것은 천 원권일 겁니다. 많지도 적지도 않은 부담 없는 금액이니까요. 천 원권 지폐의 주인공은 조선시대의 유학자인 퇴계 이황으로, 중국의 성리학을 조선에 맞도록 발전시킨 분입니다. 한마디로 엄청나게 공부를 많이 하신 분이지요. 새로운 학문을 우리나라에 맞게 발전시킨다는 것은 절대 쉬운 일이 아닙니다. 이런 분이 화폐 모델이 되는 것은 당연한 일인지도 모르겠습니다.

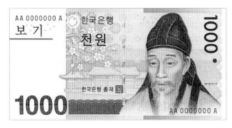

천 원권 앞면

이황의 얼굴은 지폐의 앞면에 새겨져 있습니다. 사실 이 얼굴은 진짜 이황의 모습이 아닙니다. 실제 모습을 그린 초상화는 지금 남아 있지 않거든요. 이 그림은 1974년 이유태 화백이 이황의 모습을 상상해서 그린 것입니다. 그러니까 진짜 얼굴과는 많이 다르겠지요.

천 원권 앞면에는 명륜당과 매화나무가 보입니다. 명륜당은 성균관 안에 있는 건물입니다. 성균관은 유생(유학을 공부하는 선비)들에게 성리학을 가르치던 관아로, 이황은 성균관의 으뜸 벼슬인 대사성을 지냈습니다. 그러니 이황을 소개하는 곳으로 손색이 없어 보입니다.

매화는 절개가 굳은 꽃이라고 여겨져 선비들의 사랑을 많이 받았습니다. 이른 봄 꽃샘추위도 거뜬히 이겨내고 꽃을 피우거든요. 매화는 난초, 국화, 대나무와 함께 사군자로 불리기도 하지요. 특히 이황의 매화 사랑은 유별났습니다. 죽기 전에는 마지막으로 이런 말까지 남겼다고 합니다.

"저 매화나무에 물 좀 줘라."

외가로 전해 온 서책

천 원권 뒷면에는 멋진 산수화 한 점이 실려 있습니다. 정선의 「계상정거도」입니다. 정선의 특기인 빠른 붓놀림으로 그린 소나무, 쌀알 같은 점을 찍어 부드럽게 표현한 산, 그 앞을 크게 돌아 흐르는 물, 이 모든 게 잘 어우러진 작품이지요. 1746년, 정선이 일흔한 살 되던 해에 그린 그림입니다. 손힘이 부쩍 떨어질 나이에도 아랑곳없는 힘찬 붓놀림을 보

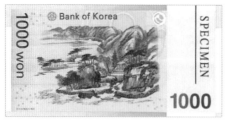

여주지요.

이 그림은 『퇴우이선생진적』이라는 서화첩(글씨와 그림이 함께 있는 책)에 들었습니다. '퇴우 이 선생'은 조선시대의 대학자 퇴계 이황과 우암 송시열 두 분을 가리킵니다. 이 책에는 두 분의 글씨를 비롯하여 「계상 정거도」를 포함한 정선의 그림 네 점도 있습니다. 대학자의 흔적과 대화가의 솜씨를 한꺼번에 볼 수 있는 귀한 서화첩이다 보니 보물 제585호로도 지정되었지요. 2012년에 열린 고미술품 경매에서 사상 최고가인 34억 원에 팔리기도 했습니다.

이 책에는 이황이 쓴 『주자서절요』 서문이 실려 있습니다. 여기에는 이황이 주장하는 성리학의 핵심 내용이 설명되어 있지요. 특이하게도 『주자서절요』 서문은 외가 쪽으로 전해 내려왔습니다. 이황의 손자가 외손자에게 전해주었고, 이분은 다시 사위인 박자진에게 물려주었지요. 박자진은 정선의 외할아버지입니다. 박자진도 결국 외손자인 정선에게 『주자서절요』 서문을 물려주었습니다. 유산이 보통 친가 쪽으로 전해지는

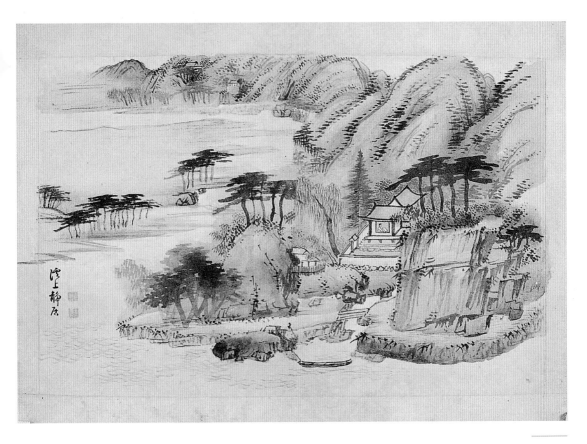

정선, 「계상정거도」, 종이에 수묵, 25.6×40.1cm, 1746, 보물 585호, 개인 소장

조선시대의 전통을 감안하면 매우 이례적인 일입니다.

이것을 물려받은 정선의 기쁨은 이루 말할 수 없었습니다. 이황 학문의 전통을 자신이 이어받았다는 상징적 의미가 있거든요. 정말 기뻤던 정선은 『주자서절요』 서문을 물려받게 된 과정을 담은 네 점의 그림을 그리게 됩니다. 그 첫 번째 그림이 바로 「계상정거도」입니다.

「계상정거도」를 자세히 들여다보십시오. 숲 속에 집 한 채가 보이지요? 방 안에서는 한 선비가 책을 읽고 있습니다. 『주자서절요』 서문을 짓고 있는 이황입니다. 그의 나이 쉰여덟 살인 1558년 어느 한때의 모습입니다.

🔍 도산서당과 계상서당

사실 보물로 지정된 이름값에 비해 「계상정거도」는 그동안 널리 알려지지 않았던 그림입니다. 그러다가 갑자기 전국적으로 유명해지게 되었습니다. 2007년 1월 22일부터 새로운 천 원권 지폐의 도안으로 정해졌거든요. 그림 속 풍경이 도산서원의 옛 모습인 도산서당이라는 친절한 설명과 함께 말이지요.

이전에 사용하던 옛날 천 원권 뒷면에는 도산서원이 그려져 있었습

니다. 도산서원은 이황의 학문과 덕행을 추모하기 위하여 이황이 죽은 지 6년 뒤인 1576년 경상북도 안동에 세워진 서원입니다. 도산서당은 도산서원 안에 있는 건물 가운데 하나입니다.

옛 천 원권에 실린
도산서원의 모습

그런데 도산서원은 이황이 죽은 뒤에 세워졌잖아요. 엄밀히 따지면 이황과 직접적인 관련은 없습니다. 한국은행에서도 새로운 화폐를 도안할 때 이 점을 고민했습니다. 고심 끝에 「계상정거도」를 찾아냈고 이 그림을 싣기로 했습니다. 이 그림 속 건물을 도산서당이라고 생각했기 때문입니다. 지금의 도산서원 주변 모습과 그림 속 풍경이 무척 비슷했거든요.

그런데 이 건물이 도산서당이 아니라는 말이 흘러나오기 시작했습니다. 옛 그림을 공부하며 글을 쓰던 손태호 선생의 주장이었습니다. 도산서당이 아니라면 과연 어디일까요?

그림 제목에 나와 있잖아요. 바로 '계상서당'입니다. 계상서당은

1551년 이황이 쉰한 살 되던 해에 지어졌습니다. 이후 예순 살까지 계속 이곳에서 생활하면서 제자들을 가르쳤지요.

계상서당은 조선 성리학의 두 거두인 이황과 이이가 만난 곳으로도 유명합니다. 스물세 살의 젊은 이이가 이황에게 인사를 하러 갔는데, 때마침 많은 비가 내려 계상서당 앞 개울물이 불어났습니다. 두 사람은 꼼짝없이 사흘 동안 함께 머물게 되었지요. 그동안 분명 서로 많은 배움을 주고받았을 겁니다. 계상서당은 이렇게 큰 의미가 있는 곳이었습니다.

그런데 계상서당은 너무 비좁아 많은 사람들이 드나들기에 불편했습니다. 결국 이황은 예순한 살 때 좀 더 넓은 곳으로 옮겼는데 그곳이 바로 도산서당입니다. 「계상정거도」는 쉰여덟 살 때의 이황을 그리고 있으니 당연히 그림 속 건물도 도산서당이 아닌 계상서당이 되어야 하겠지요. 이때는 도산서당 자체가 없었으니까요.

🔍 정선도 도산서당을?

그런데 사람들의 기억은 참 묘합니다. 옛날 천 원짜리 화폐 뒷면에 도산서원이 있었으니까 새로운 화폐에 그려진 집도 도산서당이겠거니 여기는 겁니다. 한국은행에서도 새로운 화폐를 도안할 때 뒷면 그림이

분명히 도산서당이라고 했거든요. 지금도 도산서원에 가면 새로운 천 원짜리 지폐를 안내도 삼아 들고 다니는 사람들이 있다고 합니다. 여전히 도산서원(도산서당)으로 믿는 사람이 많다는 말이지요.

그도 그럴 것이 「계상정거도」에 나오는 풍경이 지금의 도산서원과 매우 비슷하거든요. 현재 안동에 살고 있는 이황의 후손들조차 지폐 뒤의 그림이 도산서당(도산서원 안에 있는 글방)이라고 할 정도이니까요.

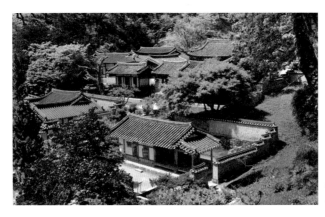

도산서원. 제일 아래쪽 건물이 도산서당이다.

계상서당이냐, 도산서당이냐, 논란이 이어지자 도산서원 측에서도 기자회견을 열어 그림에 나오는 건물은 도산서당이라고 발표했습니다.

이황의 제자인 김성일의 기록에 따르면 계상서당은 초가집으로 얼마 못 가서 무너졌다고 합니다. 계상서당이 있었던 때는 1551년, 정선이

그림을 그린 때는 1746년. 거의 200년이나 지난 뒤입니다. 정선 역시 계상서당을 구경할 수 없었겠지요. 그러기에 정선도 아예 도산서당의 모습을 바탕 삼아 계산서당을 그린 건 아닐까요? 원래 계상서당은 초가집이라고 했는데 그림에는 반듯한 기와집이 있잖아요. 정선 연구가인 최완수 선생도 별다른 의심 없이 이를 도산서당이라고 했습니다.

그렇다면 정선은 왜 그림 제목을 군이 '계상정거도'라고 했을까요?

여기서 말하는 계상은 실제 존재하던 건물인 계상서당을 가리키는 말이 아니라 일반적인 말일 수도 있습니다. 시냇물이 흐르는 근처를 계상이라고 하거든요. 이황이 머물던 곳을 통틀어 계상溪上이라고 하기도 했습니다. 이황의 호인 퇴계退溪에 '계' 자가 들어갔으니까요.

이이가 이황을 찾아와서 만난 적이 있다고 했지요. 이 사실은 『퇴계집』에도 실렸습니다.

숙헌 이이가 계상에 찾아왔다가 비가 내려 사흘을 머물렀다.

숙헌은 이이의 자字입니다. 여기에 '계상'이라는 말이 나오는데 이것을 계상서당이 아니라 그냥 이황이 머물던 곳으로 해석할 수도 있습니다.

정선은 「계상정거도」를 그리기 13년 전인 1734년, 따로 「도산서원도」를 그렸습니다. 두 그림의 풍경이 정말 비슷하지요? 앞에 흐르는 강, 그

위에 떠 있는 배, 그리고 왼쪽의 둥근 언덕과 오른쪽 바위 절벽. 둘 다 똑같은 곳을 그렸다는 생각이 절로 듭니다. 「계상정거도」의 집이 실은 도산서당일 가능성이 높다는 듯입니다. 그렇지만 가운데 들어선 건물만은 완전히 다릅니다. 「계상정거도」에는 달랑 집 한 채인데 「도산서원도」에는 솟을대문까지 있는 큰 건물이 그려져 있거든요. 참 헷갈립니다. 물론 계상서당을 찾으면 간단하게 해결되겠지만 무너져 사라진 것은 물론이고 어디에 있었는지 아는 사람도 없다는 게 문제이지요.

정선의 「계상정거도」에 나오는 집, 과연 계상서당일까 도산서당일까? 아직 확실하게 풀리지 않은 수수께끼로 남아 있습니다.

정선, 「도산서원도」, 종이에 수묵담채, 21.3×56.4cm, 1734, 간송미술관

옛 그림으로 가득한
화폐

현재 우리나라에서 사용되는 지폐는 네 종류입니다. 천 원권, 오천 원권, 만 원권, 오만 원권.

모두 우리나라를 대표하는 위인들이라고 누구나 공감하는 인물들이니 그리 큰 문제는 없습니다만, 초기에는 그렇지 않았습니다. 1956년에 발행된 오백 환권에는 당시 대통령이던 이승만의 얼굴이 중앙에 있었습니다. 그런데 반으로 접을 때마다 얼굴이 망가진다고 하여 초상을 옆으로 옮기는 해프닝도 있었지요. 1970년대 발행하려 했던 만 원권은 앞면에 석굴암여래좌상, 뒷면에 불국사를 넣으려다가 불교를 두둔한다는 반발에 부딪혀 없던 일이 되고 말았지요.

이처럼 한 나라의 얼굴과도 같은 화폐 도안을 정하는 일은 조심스러울 수밖에 없습니다. 결국 지금에는 우리나라 대표 위인들을 인쇄하는

방식으로 정착되었습니다.

현재 오천 원권에는 율곡 이이의 얼굴과, 오죽헌, 오죽, 신사임당의 그림이 그려져 있습니다. 오죽헌은 이이가 태어난 곳이라 자연스레 들어가게 되었지요. 뒷면에는 어머니 신사임당이 그린 「수박과 맨드라미」 그림을 넣었습니다. 신사임당은 오만 원권에도 등장하니 두 종류의 화폐에 걸쳐 활약하는 셈입니다. 어머니와 아들이 나란히 한 나라의 화폐 모델이 되는 경사를 맞이했습니다.

그러고 보니 화폐에 들어가는 옛 그림이 매우 많습니다. 천 원권의 「계상정거도」, 만 원권의 「일월오봉병」, 오천 원권의 「수박과 맨드라미」. 오만 원권에는 포도 그림과 가지 그림, 그리고 「월매도」와 「풍죽도」까지 들었습니다. 모두 화폐 모델과 관련이 있는 그림들입니다. 덕분에 우리나라 국민들은 매일 알게 모르게 옛 그림과 만나고 있군요.

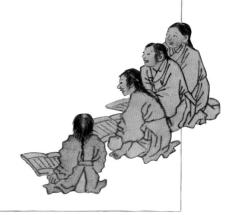

3

「계상정거도」가 가짜라고?

알쏭달쏭한 미술품 위조의 수수께끼

가짜가 판치는 세상

"나쁜 화폐惡貨는 좋은 화폐良貨를 몰아낸다."

영국의 경제학자 토머스 그레셤Thomas Gresham(1519~79)이 한 말입니다. 가짜 돈이 진짜 돈을 쫓아낸다는 뜻이지요. 쉽게 말하면 가짜가 진짜를 몰아내고 판을 친다는 말입니다.

이 말은 미술 세계에도 적용됩니다. 훌륭한 화가가 있으면 그의 작품을 흉내 내거나 위조한 가짜가 설치게 되어 있거든요.

근대 화가 박수근(1914~65), 이중섭(1916~56)이 대표적입니다. 박수근의 「빨래터」는 법정까지 가서 시비를 가리는 수난을 겪었고, 이중섭의

위조 사건에는 화가의 아들까지 관련되어 큰 충격을 던졌습니다. 지금도 여전히 박수근, 이중섭의 작품은 가짜 문제로 몸살을 앓고 있습니다. 추사체로 널리 알려진 김정희의 글씨도 비슷한 상황입니다. 지금 남아 있는 그의 작품 태반이 가짜라고 보는 사람도 있을 정도이니까요.

가짜가 판친다는 것은 원작품이 뛰어나다는 방증입니다. 실력 없는 사람의 작품을 가짜로 만들 이유는 없으니까요. 박수근, 이중섭, 김정희의 작품은 대부분 비싼 값에 거래가 되고 있습니다(박수근, 이중섭의 가짜 그림은 1970년대에는 거의 나타나지 않다가 1980년대 이후 많이 쏟아져 나왔습니다. 1980년대부터 본격적으로 그림 값이 오르기 시작했거든요).

정선도 마찬가지입니다. 화성畵聖으로까지 불리는데다가 진경산수화를 완성한 실력파 화가이니 가짜 그림이 나돌지 않을 수가 없지요. 정선은 생전에도 수많은 가짜 그림이 나돌았다고 합니다. 요즘 들어 가짜 논란을 일으키고 있는 작품이 「계상정거도」입니다. 이 그림은 천원 권 지폐를 통해서 널리 알려졌잖아요. 덕분에 유명세를 타게 되었지요.

「계상정거도」가 정선의 작품이 아닌 가짜라고 주장한 사람은 이동천 박사입니다. 우리나라에서는 미술품 감정학 박사 1호로 유명한 분이지요.

🔍 감정학 박사의 주장

이동천 박사는 「계상정거도」가 정선의 솜씨와는 차이가 많다고 보았습니다. 너무 수준 낮은 작품이라 웬만한 전문가라면 한 번만 봐도 눈치 챌 정도라고 했지요. 어느 누군가가 원래 진품을 옆에 두고 따라 베낀 그림이라는 겁니다. 오랜 세월이 흐르다 보니 진품은 어떠한 이유로 사라지고(혹은 아직까지도 사람들 눈에 안 띄는 어느 집 골방에 묻혀 있는지 모릅니다) 베껴 그린 가짜가 대신 그 자리를 차지했다는 것이지요. 나쁜 화폐가 좋은 화폐를 몰아낸 경우입니다.

사실 그동안 우리나라의 미술품 감정은 오랜 경험이나 직관에 따르는 경우가 많았습니다. 그러다 보니 썩 명쾌하지 않은 감정도 없잖아 있어왔지요. 그런데 미술품 감정을 본격적으로 공부한 학자가 이런 주장을 하자 모두가 깜짝 놀랐습니다. 더구나 그 대상이 보물 제585호이자 경매사상 최고가로 낙찰된 작품입니다. 오랜 시간 동안 진품으로 믿어왔던 작품이라 충격은 더 컸지요.

대체 이동천 박사는 어떤 근거로 「계상정거도」가 가짜라고 주장하는 걸까요?

크게 두 가지로 요약하자면, 「계상정거도」 그림 자체도 문제이고, 이 작품이 들어 있는 서화첩 『퇴우이선생진적』에도 문제가 있다는 겁니다.

附畫
溪上靜居
舞鳳山中
楓涇逸宅
仁谷精舍

退尤二先生眞蹟

右節齋序與目錄呂見於行卽
李芙令朴進士自振氏以 先生草本
眞蹟来示余於舞鳳山中 余
方素機待累持玩後晏至於紙毛
而不忍捨眞不負此行矣朴進士
因言得之於其外舅正郎洪公有烱
洪是 先生外玄孫云甫省
崇禎閼逢攝提格仲秋日後學恩
津宋時烈敬書

後北亭壬戌至月十七日再見於舞鳳
山中一壑不魚會蠹蠹遠色可見乎
葆莊文譿也時烈再書

余於退陶李文純公爲外裔而
群氏歲于家蓋素誠心欲得枚行九卷之於此書之前溪迢傳於外裔
者其所其我先庚宋先生舞鳳外曾其高行諸路路其下家大人
又爲累作上靜居又舞鳳山中楓涇逸宅仁谷精舍兒之以福次
其爲於先生先故於宋先生先也鄭爲先而昆有棠栽波舞兩寅波學光邨
全密五名四懷綏又鄭爲光故於仁谷之孝西厚
篤送旅落于地山齋中

이 서화첩은 정선이 외할아버지에게 『주자서절요』 서문을 물려받은 기념으로 기존에 있는 이황, 송시열의 글과 자신이 새로 그린 네 점의 그림을 엮어서 만든 것이라고 했잖아요. 네 점의 그림은 앞서 설명한 「계상정거도」와 외할아버지 박자진이 송시열이 사는 무봉산으로 찾아가 글을 받는 장면을 그린 「무봉산중」, 박자진이 살던 집을 그린 「풍계유택」, 그리고 정선 자신이 살던 집인 「인곡정사」의 모습을 그린 겁니다. 이황에서 자신으로 이어지는 『주자서절요』의 전달 과정을 차례로 담은 것이지요. 여기에 『주자서절요』 서문을 직접 받아 온 아들 정만수의 글, 정선의 가장 친한 친구였던 이병연의 글, 그리고 나중에 이 서화첩을 소장하게 된 임헌회, 김용진의 글을 한데 모아 엮었습니다.

이동천 박사는 서화첩의 표지가 너무 허술하고, 아들 정만수의 글도 위치가 맞지 않으며, 이병연의 글도 위조되었고, 「계상정거도」를 제외한 나머지 세 그림의 표구 상태도 정상이 아니라는 점을 들어 의문을 제기했습니다.

계상정거도의 허점

무엇보다 「계상정거도」 작품 자체의 수준이 매우 떨어진다고 했습니

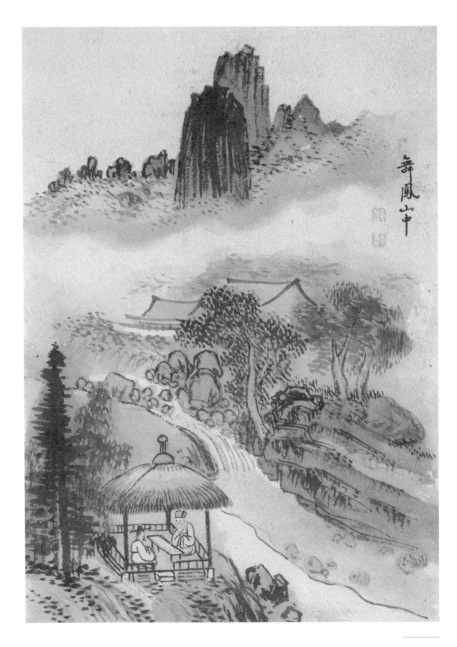

정선, 「무봉산중」, 『퇴우이선생진적』에 수록, 종이에 수묵, 30.2×21.5cm,
보물 585호, 개인 소장

정선, 「풍계유택」, 『퇴우이선생진적』에 수록, 종이에 수묵, 32.3×22cm,
보물 585호, 개인 소장

松翠之邊 竹籟中

莘墓荳三 盂盥臺

朝川不過 他人臺

臺豈是主 人摩詰寫

丙寅秋友 人槎川

仁谷精舍

정선, 「인곡정사」, 『퇴우이선생진적』에 수록, 종이에 수묵, 32.3×22cm, 보물 585호, 개인 소장

다. 조목조목 든 그 이유가 상당히 구체적입니다.

첫째, 정선이 그린 소나무라고 하기에는 너무 엉성하다는 것입니다. 정선의 소나무 그림은 한눈에 봐도 남과 다른 개성이 드러날 정도로 독특합니다. 뾰족한 솔잎의 맛이 감칠 나며, 줄기도 깔끔하게 한 번에 내려 그었으며, 무리 진 소나무들은 노래에 맞춰 춤추듯 리듬감이 있지요.

하지만 「계상정거도」의 솔잎은 뾰족한 맛이 전혀 살아 있질 않습니다. 줄기 역시 얼룩이 진 것처럼 깔끔하게 내려 긋지 못했습니다. 소나무 무리도 불규칙하게 서 있고 리듬감이라고는 찾아볼 수 없습니다. 둥치들은 땅에 제대로 박히지 않고 공중에 횡하니 떠 있는 것 같지요. 한마디로 '정선표 소나무'가 아니라는 말입니다.

둘째, 강의 물결이 정선의 그림체가 아니라는 것입니다. 정선은 물결

왼쪽은 정선의 「옹연계람」 속 소나무, 오른쪽은 「계상정거도」 속의 소나무.
차이가 보이나요?

왼쪽은 정선의 「선인이 바다를 건너다」 속 물결. 오른쪽은 「계상정거도」 속의 물결.
서로 정말 다른 느낌이네요.

모양 하나하나를 얇지만 힘 있게 거침없이 쭉쭉 그렸거든요. 그런데 「계
상정거도」에서는 모양도 불규칙하고 힘도 느껴지지도 않습니다.

셋째, 건물의 지붕선이 흐릿합니다. 정선은 용마루 양쪽 끝머리에 얹
는 장식 기와인 치미의 모양을 분명히 하고 용마루를 그어나가거든요.
여기에는 그런 붓놀림이 보이질 않습니다. 처마와 소나무 줄기를 겹쳐
그리는 실수를 범하기도 했고, 내려 그은 기둥의 굵기조차 다르게 되어
있지요.

넷째, 산 능선의 표현이 미숙하다는 것입니다. 선이 구불구불하고 중
간 중간 굵기도 제멋대로 그렸잖아요. 정선처럼 능수능란하지 않고 억지
로 그은 티가 납니다. 바위도 마찬가지입니다. 힘찬 위용을 보여주기는커
녕 빗물이 졸졸 흘러내린 것처럼 우중충하게 표현했습니다.

정선, 「웅연계람」, 『연강임수첩』에 수록, 비단에 수묵담채, 33.5×94.4cm, 개인 소장

정선, 「선인이 바다를 건너다」,
종이에 수묵, 124.5×67.6cm,
국립중앙박물관

다섯째, 하늘이 안 보인다는 점을 들었습니다. 정선의 산수화는 대부분 산 위쪽이 비어 있어 하늘을 표현했거든요. 솜씨 없는 화가가 진짜 그림을 옆에 놓고 따라 그리다 보니 산이 생각보다 커져서 하늘 그릴 자리가 사라진 겁니다. 정선의 대표작 「금강전도」(63쪽)와 비교해 보면 그 차이를 좀 더 확실히 알 수 있습니다.

🔍 반론은 없다?

고개가 끄덕여지는 지적인 것 같나요?

그럴 수도 있다는 생각이 드는군요. 정선은 나이가 들수록 더욱 무르익은 솜씨를 과시했던 화가입니다. 「계상정거도」는 일흔한 살 때의 작품. 당연히 원숙한 솜씨가 한껏 드러나야 하는데 서툰 점이 너무 많습니다. 「계상정거도」뿐만 아니라 서화첩에 함께 들어 있는 「무봉산중」「풍계유택」「인곡정사」도 마찬가지입니다. 전체적으로 붓놀림은 느리고 필체는 힘이 없어 보입니다. 모두 가짜일 가능성이 높다는 뜻입니다.

물론 반론을 제기할 수 있습니다. 하늘이 안 보이는 건 표구하다가 잘려 나간 것일 수도 있습니다. 정선의 명작 「인왕제색도」가 그런 경우이거든요. 솜씨가 떨어져 보이는 것도 그렇습니다. 정선이라고 어떻게 매번

훌륭한 그림을 그릴 수 있겠습니까. 때에 따라 실패작도 있을 수 있는 것이지요.

그렇지만 정작 「계상정거도」가 진짜라고 주장하는 측의 반론은 미미한 편입니다. 조목조목 파고드는 지적에는 똑같이 논리적인 반론을 펴서 대응해야 하는데 그러지 못하고 있거든요. 그냥 쉬쉬하면서 전문가의 오랜 경험과 직관이라는 명목 아래 진품으로 인정하고 있는 것이지요.

아직까지도 「계상정거도」의 진위 여부는 명확하게 결론이 나지 않았습니다. 양측의 주장이 팽팽하여 쉽사리 밝혀지기 쉽지 않을 것 같습니다. 옛 그림이다 보니 확인하는 데 어려움이 많거든요.

🔍 가짜 그림 구별법

이동천 박사는 「계상정거도」 말고도 우리나라 미술 시장에서 거래되는 상당수 그림들이 가짜라고 주장합니다. 간단한 사실 몇 가지만 알아도 손쉽게 가짜 그림을 알아낼 수 있다는군요. 예를 들면 이런 겁니다.

옛 그림을 그리는 종이 가운데 호피선지라는 종이가 있습니다. 종이 문양이 호랑이 무늬와 비슷하다고 붙여진 이름이지요. 호피선지는 1910년경 중국에서 만들어졌습니다. 그런데 김정희의 작품 중에는 호피

선지에 그려진 것이 더러 있습니다. 『연식첩』이 그렇습니다.

참 이상하지요. 김정희는 1786년에 태어나 1856년에 세상을 떠났습니다. 살아생전 한 번도 호피선지를 본 일이 없습니다. 호피선지는 김정희가 죽고 나서 50년 뒤에나 만들어진 종이이니까요. 따라서 호피선지에 쓴 김정희의 글씨는 모두 가짜가 되는 겁니다.

그림 그리는 데 쓰는 물감으로 진위를 따져볼 수도 있습니다. 신新 중국산 연분은 하얀색을 내는 안료입니다. 원래 제대로 만든 연분은 시간이 지나도 변색되지 않습니다. 그런데 이 새로운 중국산 연분은 몇십 년만 지나면 안료 속에 든 납 성분이 변해서 까맣게 된다는군요. 제

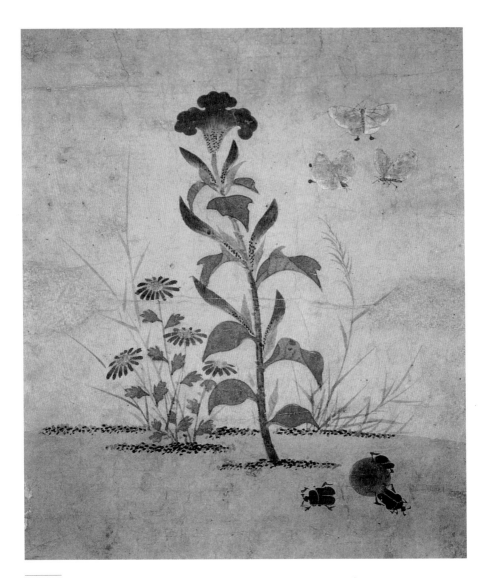

신사임당, 「맨드라미와 쇠똥구리」, 종이에 채색, 34×28.3cm, 국립중앙박물관

조 기술이 부족해 제대로 만들지 못했기 때문이지요. 신중국산 연분은 1850년대에서 1940년대 사이에 중국에서 만들어 썼습니다. 그런데 우리 옛 그림 중에 까맣게 변색된 작품이 더러 있습니다.

신사임당의 「맨드라미와 쇠똥구리」라는 작품이 그렇습니다. 위쪽에 있는 하얀 나비의 색깔이 거무스름하게 변했잖아요. 신중국산 연분을 사용했기 때문입니다. 신사임당은 신중국산 연분이 만들어진 때보다 300년을 앞서 살았던 분입니다. 신중국산 연분을 사용할 일이 전혀 없었지요. 결국 이 그림은 1850년 이후에 만들어진 가짜라는 말입니다.

이런 몇 가지 간단한 상식만 적용해도 가짜로 판명 받을 작품이 많습니다. 그런데 아직도 버젓이 진품으로 취급되는 일이 많지요. 몰라서가 아니라 가짜인 줄 알면서도 억지로 눈감아 버리는 겁니다. 많은 사람들의 이해관계가 걸려 있기 때문이지요. 이것은 도덕적으로는 물론 법적으로 봐서도 명백한 잘못입니다.

요지경 세상, 미술품 위조

미술품을 위조하는 까닭은 단순합니다. 찾는 사람은 많은데 더 이상 물건이 없기 때문입니다. 공산품이나 농산품이 부족하면 생산량을 늘리지만 이미 세상에 없는 예술가의 작품은 더 이상 만들 수가 없거든요.

　우리나라의 미술품 위조는 1970년대 이후 폭발적으로 늘어났습니다. 경제 사정이 좋아져서 먹고살 만한 사람들이 미술품으로 관심을 돌리기 시작했거든요. 그림뿐 아니라 도자기, 서예 작품, 불상은 물론 심지어 전쟁 때 사용했던 화포까지 위조하기도 합니다. 요즘은 오래된 그림처럼 보이게 하는 물감과 옛날 종이까지 있어 위조하기가 더욱 쉽습니다.

　그림의 경우 주로 사진을 보고 베끼다 보니 가끔 실수로 들통이 나는 웃지 못할 일도 있습니다. 2005년, 3억1,000만 원에 팔린 이중섭의 「물고기와 아이」가 그렇습니다. 1977년에 발간된 화집에 실수로 좌우가

바뀐 채 인쇄되었는데 이 화집의 그림을 그대로 베껴 그린 그림이 나온 겁니다. 여기다가 이중섭이 쓰지 않았던 물감까지 쓰였다는 사실이 드러나 가짜로 판명되었지요.

가짜 그림은 이미 세상을 떠난 인기 화가들의 작품이 많습니다. 이중섭, 박수근, 김환기, 장욱진 등이 대표적이지요. 한국미술품감정평가원에 따르면 10년 동안 감정 의뢰를 받은 187점의 이중섭 작품 중 108점이 가짜였다고 합니다. 다음으로 박수근 94점, 김환기 63점, 장욱진 43점이 가짜였다고 합니다. 지난 10년 동안 평가원에 의뢰된 작품은 모두 5,130점입니다. 이중에서 26퍼센트인 1,330점이 가짜로 판명되었습니다. 이렇게 위작이 많은 까닭은 아는 사람들끼리만 쉬쉬하면서 미술품을 사고팔기 때문이지요.

서울 인사동에는 지금도 수십 명의 가짜 미술품 거래 상인이 활동하고 있다고 합니다. 이들은 가짜 그림을 사서 진짜로 속여 수집가에게 팔아 큰 이익을 남깁니다. 가짜 논란은 우리나라뿐 아니라 세계미술계의 공통된 문제입니다. 화가의 모든 작품에 대한 정보를 모아 놓은 카탈로그 레조네를 활용한다든가, 위조범과 거래 상인들에 대한 처벌을 강하게 하는 것도 미술품 위조를 막는 방법이지요. 무엇보다 예술품보다 돈이 우선이라는 비뚤어진 생각부터 바로잡아야 하지 않을까요.

4

1734년일까, 1752년일까?

「금강전도」 제작 연도에 관한 수수께끼

🔍 금강산 화가

안견, 김홍도, 장승업과 더불어 조선시대 4대 화가로 손꼽히는 정선. 여든네 살까지 장수하면서 높은 벼슬에까지 오른 선비 화가였습니다. 조선시대 많은 화가들이 불우한 삶을 산 데 비해 정선은 누릴 건 다 누린 행운아였지요.

'정선'하면 자동적으로 떠오르는 말이 하나 있습니다. 바로 진경산수화입니다.

진경산수화는 우리나라 자연을 우리 정서에 맞는 방식으로 표현한 그림입니다. 정선 이전까지 많은 화가들이 중국 그림을 따라 그리다 보

니 우리 특유의 자연을 담은 그림이 없었지요. 정선은 피나는 노력 끝에 독특한 기법을 개발하여 우리 땅을 그려냈습니다. 이전에 없던 한국적 산수화를 완성한 겁니다. 진경산수화는 우리 민족문화의 자존심을 되살린 그림으로 높이 평가받고 있습니다.

정선은 진경산수화의 첫걸음을 금강산에서 떼었습니다. 금강산은 우리나라에서도 가장 아름다운 산으로 꼽히잖아요. 중국 사람들조차 생전에 금강산을 한 번 보는 게 소원이라는 말을 할 정도였습니다. 이런 아름다운 산에서 진경산수화의 첫발을 내딛기로 한 선택은 탁월했지요.

정선은 진경산수화를 그리기 위해 금강산을 세 번이나 여행했습니다. 서른여섯 살 되던 해인 1711년(신묘년)에 첫 여행을 한 후 『신묘년풍악도첩』을 남겼지요. 이 화첩에 있는 13점의 그림이 진경산수화의 출발점입니다. 좀 서툴러 보이긴 해도 진경산수화의 첫발이라는 점에서 매우 중요한 그림이지요.

두 번째 여행은 이듬해인 1712년에 합니다. 정선은 좀 더 발전된 진경산수화 30점이 담긴 『해악전신첩』을 남기지요. 여기 실린 그림들은 지금까지 전해지지 않지만 화가로서 이름을 널리 알리는 계기가 됩니다.

마지막 여행은 1747년 일흔두 살의 늙은 몸을 이끌고 떠났습니다. 이 여행 후 또 한 권의 『해악전신첩』을 그렸습니다. 이 화첩은 완숙한 경지에 도달한 정선의 솜씨를 마음껏 엿볼 수 있는 작품들로 채워졌습니다.

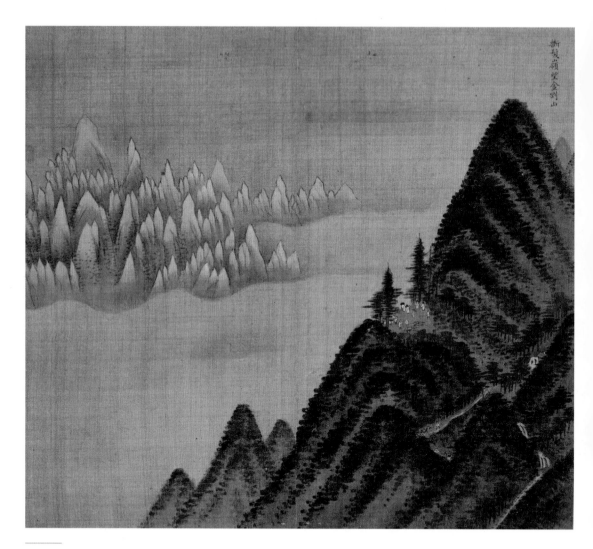

정선, 「단발령에서 바라본 금강산」, 『신묘년풍악도첩』에 수록, 비단에 수묵담채, 34×38cm, 1711, 국립중앙박물관

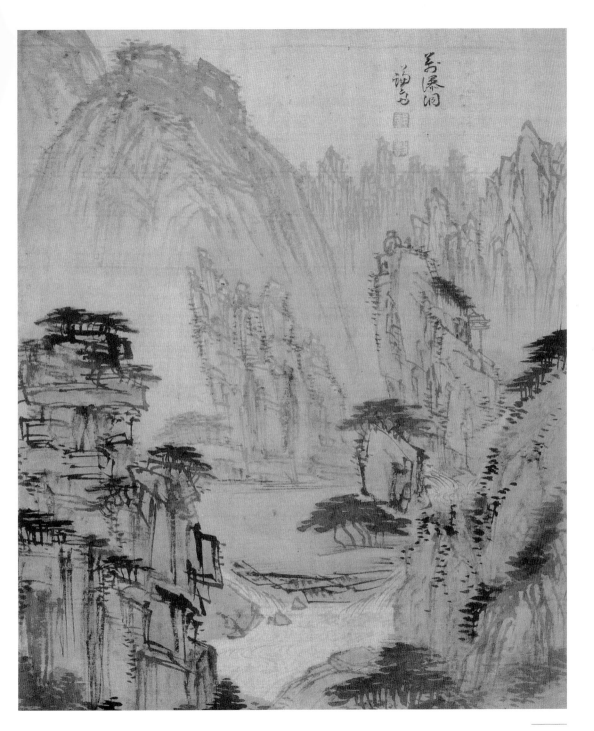

정선, 「만폭동」, 『해악전신첩』에 수록, 비단에 수묵담채, 32×24.9cm, 간송미술관

정선은 이렇듯 금강산을 진경산수화의 발판으로 삼았기에 '금강산 화가'라고도 불립니다. 정선이 있었기에 금강산은 조선 최고의 명승지로 확실하게 자리매김하게 되었습니다.

🔍 음양 조화의 원리

정선의 금강산 그림 중에 가장 유명한 것은 국보 제217호로 지정된 「금강전도」입니다. 이 그림은 금강산 그림의 결정체이자 진경산수화의 완성판으로 평가받는 명작 중의 명작입니다.

「금강전도」는 금강산 전체 모습을 그렸다는 뜻입니다. 사실 금강산 최고봉인 비로봉(1,638m) 꼭대기에 올라도 금강산 전체 모습을 보는 것은 불가능합니다. 방법은 오직 한 가지, 새가 되어 높이 나는 수밖에요. 이렇듯 높은 곳에서 아래를 내려다보는 듯 그리는 기법을 부감법俯瞰法이라고 합니다. 실제로는 있지 않은 장면이라고 봐야 하지요. 진경산수화라고 해서 똑같이 있는 그대로의 경치만을 그리는 것은 아닙니다. 자신의 생각에 맞도록 변형하기도 하는 거지요.

그림은 『주역』이라는 책에 나오는 음양의 원리, 즉 우주 만물의 서로 반대되는 기운에 따라 그렸습니다. 오른쪽 뾰족뾰족한 바위 봉우리가

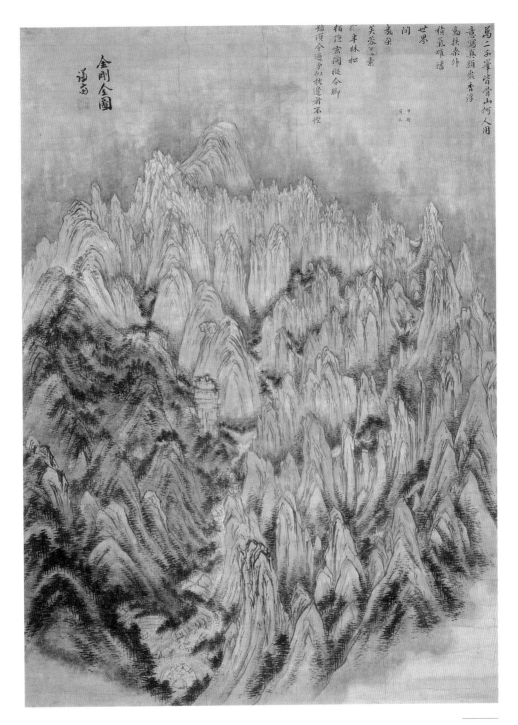

정선, 「금강전도」, 종이에 수묵담채, 130.7×94.1cm, 1734, 국보 217호, 삼성미술관 리움

양이고. 왼쪽의 나무 많은 흙산은 음이 되는 거지요. 뾰족뾰족한 바위를 나타낸 기법을 수직준이라고 합니다. 정선이 금강산 지형에 맞춰 개발한 특유의 기법이지요. 뾰족한 바위산과 둥근 흙산으로 강함과 부드러움의 조화를 꾀했습니다.

산 전체는 둥근 원 모양을 이룹니다. 왼쪽과 오른쪽의 경계를 이으면 부드러운 S자 모양이 되지요. 결국 산 전체가 하나의 거대한 태극문양이 되는 겁니다. 금강산 위로 서려 있는 상서로운 파란 기운(물론 하늘을 표현했다고도 볼 수 있습니다)은 이 산의 신령스러움을 느끼게 합니다.

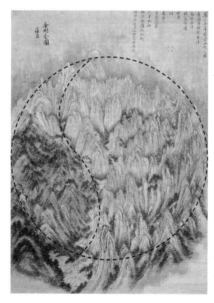

그림 속에서 볼 수 있는
태극 문양

정선이 꿈꾸었던 이상향을 금강산이라는 아름다운 산을 통해 표현한 작품이지요.

「금강전도」는 정선이 쉰아홉 살 되던 해인 1734년에 그렸습니다. 오른쪽 위에 네모 모양으로 '갑인동제甲寅冬題'라고 적혔거든요. 갑인년 겨울, 즉 1734년에 그렸다는 뜻입니다. 이때는 정선이 두 번째 금강산 여행을 다녀온 지 22년이나 지난 때입니다. 그동안 워낙 많이 금강산을 그렸던지라 눈을 감고도 척척 그려낼 수 있는 경지에 이르렀던 것입니다.

⌕ 수수께끼의 시

「금강전도」에서 주목해야 할 것은 오른쪽 위에 적힌 시입니다. 옛 글은 오른쪽에서 왼쪽으로 읽어 나가지요. 시의 뜻을 옮겨 보면 다음과 같습니다.

금강산 1만2,000봉, 누가 그 참모습을 그릴 수 있을까
뭇 향기는 동해로 떠오르니 그 기운이 온 세상에 서려 있네
봉우리는 연꽃처럼 희고 나무들은 검붉으니
제 발로 걸어 다녀본들 내 그림 본 것만 할까

마치 그림의 내용을 해설해 놓은 듯한 시로군요. 글자 수는 모두 56자입니다.

그런데 참 별난 방식으로 적었습니다. 오른쪽에서 왼쪽으로 읽다 보면 글자 수가 10, 7, 4, 4, 2, 1로 줄어들거든요. 그러다가 다시 2, 4, 4, 7, 11자로

늘어납니다. 한가운데 글자인 '사이 간(間)'자를 기준으로 하면 양쪽으로 2, 4, 4, 7, 10(11)자로 일정하게 늘어납니다.

왜 이렇게 특이한 방법으로 시를 적었을까요?

여기에는 『주역』의 원리가 들어 있습니다. 이 복잡한 원리를 우리가 온전히 이해하기는 어렵습니다. 다만 글자 수가 1, 2, 4로 늘어나는 것은 태극에서 사상(태양, 소양, 소음, 태음)으로 분화하는 뜻이랍니다. 또 동지를 전후하여 낮 길이가 점점 줄었다가 늘어난다는 뜻이기도 하지요. 이 그림을 그린 때가 마침 동지 무렵이거든요.

양쪽 마지막 행 글자 수가 각각 10, 11자인 건, 1734년의 영조 10년과 다가오는 새해인 영조 11년을 나타내는 것이라고도 하는군요. 옛날에는 10, 20, 30 등 10년 단위를 중요하게 생각했거든요. 10년이면 강산도

변한다는 말이 있잖아요. 영조가 임금이 된 후 어려운 고비를 많이 넘기고 무사히 10년을 지났으니 새로 시작하는 10년 또한 나라가 평안해지라는 기원이 담긴 셈이지요. 이렇게 해석한다면 「금강전도」는 그림에 적힌 대로 정말 1734년에 그려진 게 맞습니다.

🔍 언제 그린 걸까?

그런데 1734년에 그린 게 아니라는 의견도 만만치 않습니다. 보는 관점에 따라 전혀 다른 해석을 할 수 있거든요.

무엇보다 「금강전도」의 완성도가 매우 뛰어납니다. 아시다시피 정선은 다른 화가들과는 달리 나이가 들수록 더욱 훌륭한 그림을 많이 그렸습니다. 우리가 잘 아는 정선의 대표작 「인왕제색도」는 일흔다섯 살, 「박연폭포」는 여든 살이 넘어서 그렸지요. 보통의 화가들은 나이가 들면 팔 힘도 떨어지고 눈도 나빠져서 그림이 시들해지는데 정선은 오히려 반대였으니 정말 신기할 따름입니다.

「금강전도」는 그림에 적힌 대로라면 쉰아홉 살 때 그린 작품입니다. 하지만 이때 그렸다고 보기에는 정말 뛰어난 작품입니다. 똑같은 금강산 전체 모습을 그린 「풍악내산총람도」와 비교해 보십시오. 「풍악내산총람

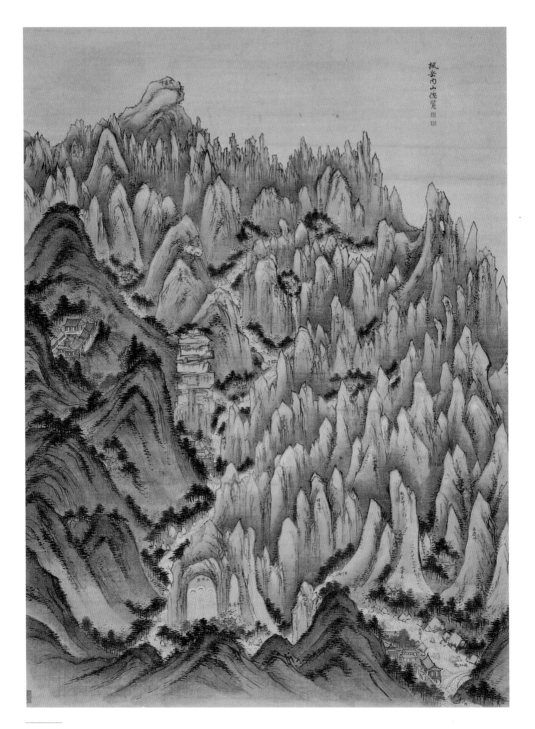

정선, 「풍악내산총람도」, 종이에 수묵담채, 100.8×73.8cm, 간송미술관

도」는 정선이 60대 중반에 그린 작품으로 추정됩니다. 「금강전도」보다 7,
8년 후에 그렸는데도 완성도가 훨씬 떨어져 보이는군요. 그림을 잘 모르
는 사람이 보기에도 「금강전도」가 훨씬 낫잖아요.

이상합니다. 나중에 그린 「풍악내산총람도」가 앞서 그린 「금강전도」
보다 훨씬 못하다는 게 말이 안 되잖아요. 「금강전도」는 도저히 정선이
50대에 그린 작품이라고는 생각할 수가 없습니다. 그래서 「금강전도」는
정선이 70대 중반을 넘어 여든 살에 가까운 시기에 그렸을 가능성이 높
다고 주장하는 겁니다. 간송미술관의 최완수 선생은 정선이 일흔일곱
살 때인 1752년에 이 그림을 그린 걸로 못 박고 있거든요.

🔍 다른 사람이 쓴 글씨?

그렇다면 갑인년이라고 적힌 건 어떻게 해석해야 할까요?

이 갑인년을 1734년이 아니라 60년 뒤인 1794년(정조 18년)의 갑인
년으로 보는 겁니다. 십간십이지로 따지는 우리의 전통적인 연도 계산법
에 의하면 똑같은 해는 60년마다 한 번씩 돌아오니까요.

시 역시 이때 쓴 것으로 추정하지요. 그렇다면 시 글씨도 정선의 필
적이 아닌 게 됩니다. 제목인 '금강전도'와 옆에 적힌 정선의 호 '겸재'라

는 글씨가 정선의 필적이 아니라고 보는 사람도 있습니다. 정선은 이렇듯 점잖게 쓰지 않고 약간 흘려 쓰거든요.

시의 위치도 그렇습니다. 만약 시가 없다고 상상해 보세요. 그림이 훨씬 시원스러워 보입니다. 원래 정선은 탁 트인 하늘을 그렸는데 누군가 빈 공간에 빽빽하게 시를 채워놓아 답답한 그림이 되었다는 것이지요. 이런 이유를 들어 시는 나중에 다른 사람이 썼다고 추정하는 겁니다.

정리하면 「금강전도」는 정선의 나이 70대 후반에 그려졌으며, 원래는 시와 제목이 없었는데 정선이 죽은 지 35년 후인 1794년에 다른 사람이 써 넣었다는 겁니다.

그림을 그린 때가 1752년인지 그 이후인지, 시를 적은 사람이 정선인지 아닌지, 시를 쓴 시기가 1734년인지 1794년인지, 이런 상반된 견해는 지금도 서로 팽팽하게 맞서고 있습니다. 누구의 주장이 맞는지는 지금도 정확하게 가리지 못했습니다. 어느 한쪽이 옳다는 결정적인 증거가 나오기 전까지 논란은 계속 이어지겠지요.

철 따라 고운 옷 갈아입는
금강산

금강산은 북한 땅인 고성군, 금강군, 통천군에 걸쳐 있는 산입니다. 경치가 무척 아름다워 세계에 자랑해도 부끄럽지 않은 우리 민족의 명산이지요. 금강산 최고봉은 높이 1,638미터의 비로봉입니다. 산 전체는 동서로 40킬로미터, 남북으로는 60킬로미터나 되지요. 이 넓은 지역을 내금강, 외금강, 해금강으로 나누어 부릅니다.

비로봉 서쪽의 내금강은 우아하면서도 오밀조밀한 경치를 자랑합니다. 명경대, 백천동, 수렴동, 만폭동 같은 최고의 볼거리를 자랑하며 장안사, 표훈사, 정양사 등 큰 절까지 품고 있지요. 흔히 금강산이라고 하면 내금강을 뜻할 정도로 멋진 경치가 많습니다. 외금강은 비로봉 동쪽입니다. 내금강과 달리 웅장하고 탁 트인 경치를 보여주지요. 비봉 폭포, 옥류동, 구룡 폭포, 만물상이 유명하며 신계사, 유점사도 외금강에 있습

니다. 해금강은 고성군 동쪽에 있는 바닷가입니다. 총석정, 칠성암 등의 경치가 유명하며 바다와 잘 어우러져 있습니다.

금강산은 철따라 달리 이름 부릅니다. 계절마다 색다른 특징이 드러나기 때문이지요. 금강산金剛山은 봄에 부르는 이름입니다. 여름에는 온 산이 푸르러 마치 신선이 사는 곳 같다고 해서 봉래산蓬萊山, 가을에는 아름다운 단풍 덕분에 풍악산楓嶽山, 겨울에는 기암괴석이 뼈처럼 드러나므로 개골산皆骨山이라 합니다.

금강산은 예로부터 삼신산三神山의 하나로 꼽혔습니다. 신라시대 화랑도들이 찾아와 몸과 마음을 닦기도 했고 많은 불교도들의 순례지이기도 합니다. 금강산, 비로봉도 모두 불교에서 나온 이름입니다. 흔히 금강산에는 1만2,000개의 봉우리와 8만여 개의 암자가 있었다고 합니다. 그만큼 산세가 넓어 봉우리와 절이 많았다는 뜻입니다. 금강산의 아름다움은 옛날 중국에까지 퍼져 한 번 오르면 죽어서 지옥에 떨어지지 않는다는 소문까지 날 정도였습니다.

5

천마일까 기린일까?

1,500년 전의 신비, 신라 「천마도」의 수수께끼

🔍 주인을 모르면 총

　수학여행, 듣기만 해도 가슴이 설레는 말입니다. 학창 시절 최고의 추억과 기쁨을 주는 행사잖아요. 어디로 갈까, 어떻게 놀까, 무엇을 살까, 떠나기 전부터 마음은 붕 떠다니지요. 그렇지만 수학여행지라고 해봐야 뻔합니다. 기껏해야 경주, 부여, 공주, 남해안, 설악산, 제주도 정도.

　이 중에서도 가장 많이 찾는 곳은 경주입니다. 신라 천년의 역사를 고스란히 보여주는 유적과 유물이 많거든요. 2박 3일 경주 수학여행이면 으레 들르는 코스가 있습니다. 불국사, 석굴암, 문무대왕 수중릉, 첨성대, 안압지, 포석정, 경주국립박물관…….

또 하나 빠뜨릴 수 없는 곳이 있습니다. 바로 대릉원!

여기에는 신라 왕, 왕비, 귀족들의 무덤 20여 기가 모여 있습니다. 대릉원에는 이런 큰 무덤들이 한군데 모여 있어 장관을 연출합니다. 경주에 가면 이처럼 다른 지역에서 볼 수 없는 이색적인 풍경을 볼 수 있습니다.

대릉원에는 유명한 무덤이 많습니다. 무덤 주인이 왕으로 밝혀진 미추왕릉, 거대한 쌍무덤인 황남대총 그리고 또 하나, 남 못지않게 빛나는 무덤이 있습니다. 그 이름도 유명한 천마총입니다.

무덤에 이름을 붙일 때 그 주인이 밝혀지면 능陵이라고 합니다. 미추왕릉, 선덕여왕릉, 무령왕릉 및 조선시대의 태릉, 정릉 등등. 그런데 무덤 주인이 누구인지 모르면 총塚이라고 하지요. 보통 무덤을 발굴한 다음 가장 중요한 특징을 따서 이름 붙입니다. 무용하는 그림이 있다고 해서 무용총, 금관이 나왔다고 해서 금관총이 되는 식이지요.

천마총은 어떻게 이름 붙였을까요? 마침 무덤에서 천마天馬 그림이 발굴되었거든요. 천마는 '하늘을 나는 날개 달린 말'을 뜻합니다. 그리스·로마신화에 나오는 페가수스처럼 말입니다.

천마총에서 나온 말 그림은 매우 중요한 유물입니다. 신라시대 유일무이한 '회화' 유물이거든요. 흔히 그림은 종이나 비단에 그리는 경우가 많습니다. 그러다 보니 재질의 특성상 오래 보관할 수가 없습니다.

1,500년 전 신라 시대의 그림이 지금까지 남아 있을 리 없지요. 물론 고구려 시대 그림은 많이 남아 있습니다. 무덤 속에 있는 벽화이기 때문에 오랜 시간이 흘러도 변하지 않았던 것이지요. 하지만 신라인들은 벽화를 그리지 않아 그동안 신라인들의 그림은 구경할 수가 없었습니다. 그러다가 드디어 천마 그림이 발견된 것입니다. 무덤에서 금관도 함께 출토되었지만 굳이 천마총이라 이름 지은 까닭을 알겠지요.

하늘을 나는 말

천마총의 발굴은 참 극적이었습니다. 옆에 거대한 쌍무덤인 98호분 (이름이 없는 무덤은 우선 번호를 붙여 표시했습니다. 98호분은 나중에 '황남대총'이라는 이름을 얻었습니다)이 있었는데, 이 무덤을 발굴하기에 앞서 상대적으로 작은 155호분(나중에 천마총이 되었습니다)을 시험 삼아 발굴하게 된 것입니다.

그런데 천마총을 발굴한 결과 뜻밖에도 많은 유물이 쏟아져 나왔습니다. 금관을 비롯하여 무려 1만여 점이나 되는 엄청난 유물이었습니다. 금관이 나온 걸로 보아 왕의 무덤이 분명했지요. 신라 제21대 소지왕이나 제22대 지증왕의 무덤으로 추측했지만 확실하지는 않았습니다.

금관 외에도 값진 유물이 출토되었습니다. 바로 「천마도」 그림입니다. 신라 그림의 첫 출토이니 고고학이나 미술사 분야에서는 획기적인 사건이었지요. 「천마도」는 이렇게 극적인 모습으로 세상에 나왔습니다.

천마 그림은 천마총에서 세 벌이나 출토되었습니다. 자작나무 껍질을 여러 번 겹쳐 그린 '자작나무 껍질 말다래', 금동판을 대나무 위에 붙인 '금동판 말다래', 그리고 옻칠을 해서 만든 '칠기 말다래'입니다.

말다래는 말의 안장에서 배 밑으로 늘어뜨려 말 탄 사람의 옷에 흙이 튀지 않도록 하는 장비입니다. 장니라고도 부르지요. 자동차 타이어

뒤에도 흙이 튀지 않도록 고무나 플라스틱으로 만든 흙받이를 달잖아요. 말다래도 그런 역할을 하는 겁니다. 말다래는 양쪽으로 두 개가 한 쌍이니 모두 여섯 점의 「천마도」 유물이 발굴된 겁니다.

세 벌의 말다래 중에서도 특히 자작나무 껍질에 그린 천마는 매우 신비스러웠습니다. 갈기와 꼬리털을 힘차게 뒤로 뻗치며 하늘을 나는 천마! 입에서는 신령스런 기운(연기)이 한 줄기 뿜어져 나오고 다리 주변에는 신비로운 기운이 뭉게구름처럼 표현되었지요. 둘레에는 붉은색, 검은색, 하얀색, 갈색으로 칠한 당초무늬를 그렸고 네 모서리는 반으로 잘린 꽃무늬로 장식했습니다. 달리는 말 모습이 너무도 생생하여 정말 바깥

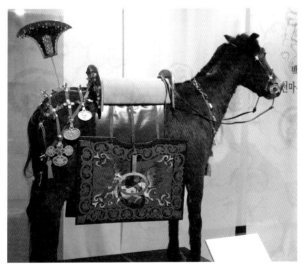

말다래를 걸친 말 모형
(사진 제공: 경주국립박물관)

으로 확 튀어나올 것 같은 느낌마저 들 정도였습니다.

무려 1,500년 전의 그림, 흔히 볼 수 있는 조선시대 그림과는 비교가 안 될 정도로 신비스런 느낌이었습니다. 덕분에 국보 제207호로도 지정되었지요. 흔히 「천마도」라고 하면 자작나무 껍질에 그린 이 그림을 가리킵니다.

○ 천마가 아니라 기린?

그런데 「천마도」의 말 모습에 문제가 생겼습니다. 너무 오래된 그림이라 지워진 부분이 있었기 때문입니다. 썩기 쉬운 나무에 그렸기에 보존 상태가 매우 좋지 않았거든요. 1,500년 동안 어두침침한 땅속에 있었으니 오죽했겠습니까.

발견 당시에는 많은 사람들이 천마 그림으로만 여겼습니다. 얼핏 봐도 하늘을 나는 말 모습과 정말 똑같았거든요. 그런데 시간이 지남에 따라 이 동물이 천마가 아니라는 주장도 나오기 시작했습니다.

1997년 국립중앙박물관에서 「천마도」를 적외선으로 촬영해 보았습니다. 그랬더니 동물의 정수리에서 반달 모양의 뿔이 우뚝 솟아 있는 게 발견되었습니다. 머리에 뿔난 동물? 이건 천마가 아니라 기린일 수도 있

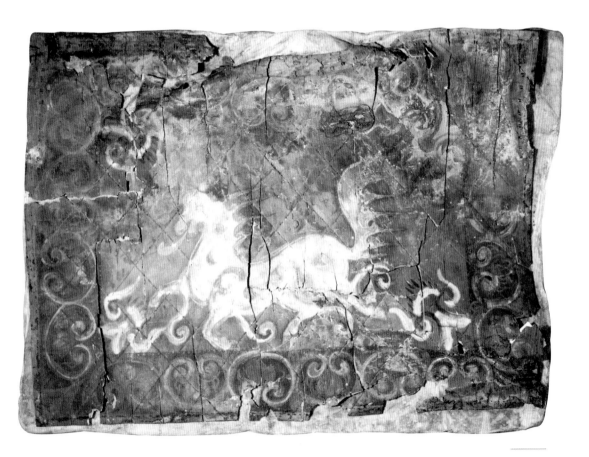

작자 미상, 「천마도」 말다래, 53×73cm, 나무, 국보 207호, 국립중앙박물관

다는 뜻입니다. 기린은 요즘 동물원에서 볼 수 있는 목이 긴 동물이 아니라 상상의 동물입니다. 동양에서는 봉황, 용, 해태 등과 더불어 대표적인 상서로운 동물로 알려져 왔지요.

2009년 더욱 발전된 고화질 적외선 사진을 찍은 결과는 좀 달랐습니다. 반달처럼 생긴 건 뿔이 아니라 말의 큰 갈기로도 볼 수 있다는 견해였습니다. 그럼 이 동물은 기린이 아니라 다시 천마?

그런데 이번엔 머리 좌우로 그 전에는 안 보였던 각진 뿔 두 개가 대칭으로 어렴풋이 나타났습니다. 학자들은 말을 신령화시킨 상서로운 동물, 즉 말의 몸에 두 개의 뿔을 가진 기린이 확실하다고 했지요. 기린은 훌륭한 왕을 상징하는 동물이기도 했거든요. 이곳이 왕의 무덤이니 이

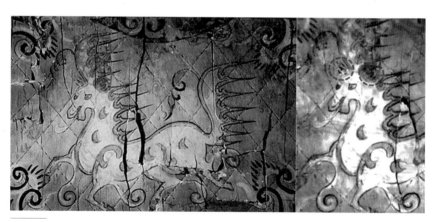

적외선으로 촬영한 「천마도」

동물 역시 기린일 가능성이 높았지요. 그래서 학자들은 너무 성급하게 천마라는 이름을 붙였다고 비판하기도 했습니다.

참으로 난처해졌습니다. 이 그림이 말이 아니라 기린이라면 천마총이라는 이름은 어떻게 되는 겁니까. 당장 기린총으로 바꿔야 할 판이거든요. 아무튼 동물의 정체를 놓고 천마이니, 기린이니 참으로 의견만 분분한 채 풀리지 않는 수수께끼로 남아왔습니다.

ᴾ 금동판 천마도

최근에 또 다른 반전이 일어났습니다. 「천마도」 말다래 그림이 발견될 때 금동판 말다래도 함께 나왔다고 했잖아요. 발굴 당시 금동판 말다래에 약품을 잘못 발라 얼룩이 지는 바람에 무슨 그림인지 몰라볼 정도로 망쳐놓았습니다. 우리나라 유물 보존 기술이 발달하지 않았던 40년 전의 일입니다.

그런데 최근 경주국립박물관에서 첨단 감식 기법을 동원해 금동판 말다래를 깨끗하게 복원했습니다. 그랬더니 삐죽한 말갈기와 말머리가 뚜렷하게 나타난 겁니다. 금속판을 잘라서 만든 분명한 말 모습이었지요. 말 등에는 기를 꽂아두기 위한 말갖춤 장식까지 있었지요.

금동 장식 말다래는 국보 「천마도」 말다래와 정말 똑같은 모습입니다. 이로 인해 국보 「천마도」 역시 꼼짝없이 천마로 볼 수밖에 없게 된 겁니다. 같은 천마총 유적 안에서 다른 그림이 나올 리 없거든요. 분명 똑같은 말 그림으로 여러 쌍의 말다래를 만들었다는 흔적입니다.

아까 잠깐 이야기했던 반달 모양의 뿔은 말의 갈기를 상투처럼 묶어 놓은 것임이 분명해졌습니다. 경주 금령총에서 출토된 기마인물형 그릇에서도 정수리 갈기를 묶은 말의 상투가 보이거든요. 더구나 「천마도」는 자작나무 껍질에 그려졌다고 했잖아요. 자작나무는 북방 유목 민족이 신령스럽다고 여겨 섬기는 나무입니다. 북방 유목 민족은 하늘과 말을

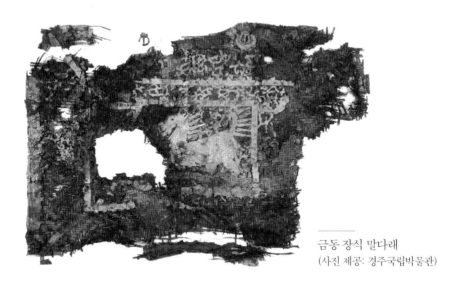

금동 장식 말다래
(사진 제공: 경주국립박물관)

숭배하는 풍습이 있었거든요. 자작나무 껍질에 그려진 하얀 천마는 죽은 사람을 하늘로 인도하는 사자使者 역할을 맡았던 것이지요. 이쯤 되면 천마인지 기린인지 하는 논란이 해결된 건가요?

「천마도」에는 한 가지 수수께끼가 더 남았습니다. 「천마도」를 그렸던 자작나무는 한반도 북부 지방인 옛 고구려 땅에만 자랐던 나무입니다. 신라에서는 자작나무를 볼 수 없었지요. 「천마도」가 고구려 유물일 가능성도 있다는 말입니다. 실제로 힘차게 달리는 말 모습과 배경의 꽃무늬에는 고구려 미술의 흔적이 엿보입니다. 천마총보다 앞서 만들었던 고구려 덕흥리 고분 벽화에 '천마지상天馬之像'(천마의 그림이라는 뜻)이라는 글씨가 적힌 말 그림도 있거든요.

당시 고구려의 국력은 신라보다 월등히 강했습니다. 고구려는 신라를 도와 백제나 왜를 물리치려 군사를 보내준 일도 많았지요. 그러니 예술에서도 고구려의 영향을 일정 부분 인정할 수밖에 없습니다. 그렇지만 자작나무에 그렸다고 모두 고구려 유물이라고 단정할 수는 없습니다. 재료만 수입해서 신라의 화가들이 그렸을 가능성도 있으니까요.

1,500년 동안 어두침침한 땅속에 있다가 환한 빛을 보게 된 「천마도」. 하지만 그림 속에 파묻힌 수수께끼는 아직도 환한 빛을 제대로 보지 못하고 있습니다. 과학기술이 좀 더 발달한 다음에야 환한 빛을 보게 될까요.

무덤의 이름은 어떻게 붙일까

죽은 사람이 묻힌 곳이 무덤입니다. 요즘은 화장하는 사람들이 많지만 옛날에는 대부분 둥그런 봉분을 쌓고 무덤을 만들었습니다. 도자기에 이름이 있고 그림에도 제목이 있는 것처럼 무덤에도 명칭이 있습니다. ○○릉, ○○총, ○○분, ○○원…… 등으로 부르지요.

능(陵)은 왕이나 왕비의 무덤을 말합니다. 영릉(세종대왕), 정릉(태조의 왕비 신덕왕후), 장릉(단종), 광릉(세조와 정희왕후)은 모두 왕이나 왕비가 묻힌 곳입니다. 경우에 따라 합장을 하기도 했지요. 조선시대뿐 아니라 신라시대 왕 무덤도 주인의 이름을 따서 부릅니다. 문무왕릉, 선덕여왕릉, 태종무열왕릉 등이 있지요. 능은 하나의 무덤인 단릉, 두 개가 나란히 있는 쌍릉, 함께 묻는 합장릉이 있습니다. 문무왕릉은 특이하게도 바닷속 무덤입니다.

경주에 있는 거대한 무덤 중에 주인이 밝혀진 것은 몇 개 안됩니다. 나머지는 왕이나 왕비의 무덤으로 추정되나 확실하지는 않습니다. 이럴 경우 총으로 부릅니다. 보통 무덤의 특징을 따서 이름 짓습니다. 금관이 나와서 금관총, 「천마도」가 나와서 천마총이라 하지요.

서봉총은 좀 특이합니다. 발굴 당시 스웨덴의 황태자이며 고고학자인 구스타브가 현장에 참관했습니다. 이 속에서 봉황 문양을 한 금관이 나왔습니다. 그래서 스웨덴의 한자 표기인 '서전瑞典'과 '봉황'에서 각각 한 글자씩 따 서봉총이라고 했지요.

아무런 특징이나 유물도 없는 것은 그냥 '분墳' 또는 '고분古墳'이라고 합니다. 여러 무덤이 많이 모여 있는 곳은 뭉뚱그려 '고분군'이라고 하지요. 이때에는 편의상 1호분, 2호분, 100호분 등 번호를 따서 붙이기도 합니다. 능산리 고분군, 안악 1호분 등이 해당됩니다.

6

얼마나 오래 살까?

십장생 동물의 수명에 관한 수수께끼

🔍 거북이와 두루미

"배 수한무 거북이와 두루미 삼천갑자 동방삭 치치카포 사리사리센
타 워리워리 세브리캉 므두셀라 구름이 허리케인 담벼락 서생원에 고양
이 바둑이는 돌돌이."

이런 요상한 이름을 들어 본 적이 있는지요? 성은 배씨요 이름은
'수한무 거북이와 두루미……' 모두 64자나 되는 긴 이름입니다. 물론
실제로 있었던 사람은 아닙니다. 1970년대 코미디 프로그램에 등장했던
가상의 인물 이름이었지요. 왜 이런 요상한 이름을 지어 주었을까요?

목숨이 한없이 길다고 수한무, 삼천갑자(18만 년)를 살았다는 동방삭, 969세나 된다는 성경의 인물 므두셀라 등, 어렵게 얻은 9대 독자가 오래 살라고 세상에 장수하는 것들의 이름을 죄다 붙여 준 겁니다(치치카포 사리사리센타, 워리워리 세브리캉은 남아메리카에서 오래 살았다는 가공의 인물과 약초 이름이랍니다).

'배 수한무 거북이와 두루미……'는 정말 이름대로 오래 살았을까요? 어쩌다가 물에 빠졌는데 긴 이름만 불러대다가 끝내 죽는 비극으로 끝났다지요.

이 긴 이름에는 우리가 알고 있는 두 마리의 동물도 등장합니다. 바로 거북이와 두루미이지요. 예로부터 사람들이 오래 산다고 믿어왔던 동물입니다. 이처럼 옛날 사람들이 오래 산다고 믿은 열 가지 사물이 있었습니다. 이를 십장생十長生이라고 하지요. 십장생은 해, 구름, 물, 돌, 거북, 학, 사슴, 소나무, 대나무, 불로초를 말합니다. 경우에 따라 산이나 복숭아나무가 들어가기도 합니다.

고려시대 문인이었던 이색(1328~96)은 십장생인 구름, 물, 돌, 소나무, 대나무, 영지버섯, 거북, 학, 해, 사슴을 제목으로 시를 짓기도 했습니다. 십장생의 역사가 그만큼 오래되었다는 뜻이지요. 조선시대에도 새해가 되면 임금이 화원들을 시켜 그린 그림을 신하들에게 내리는 풍습도 있었습니다. 이것을 세화歲畵라고 하는데 여기에 십장생 그림도 포함되었습

니다. 이후로 점차 십장생을 그림으로 그리는 전통이 생겨났습니다.

왜 옛 분들은 십장생 그림을 즐겨 그렸을까요?

Q 임금의 수명

현재 한국인의 평균 수명은 약 여든한 살입니다. 여자가 여든네 살, 남자는 일흔여덟 살이니 여자가 남자보다 좀 더 오래 산다고 봐야지요. 조선시대 사람들의 평균 수명은 몇 살이었을까요?

약 서른다섯 살이었답니다. 물론 조선시대 사람이라고 모두 이 정도밖에 못 산 것은 아닙니다. 영유아 사망률이 워낙 높으니 평균 수명도 이렇게 낮아졌겠지요. 그러니 예기치 못한 죽음은 공포의 대상이었습니다. 하늘이 내려준 수명을 누리며 오래 사는 게 최고의 소원이었다는 말입니다.

임금이라고 예외는 아니었습니다. 조선시대 임금의 평균 수명은 마흔여섯 살 정도였으니까요. 27명의 조선 임금들 중에 예순한 살을 넘겨 회갑연을 치른 분이 다섯(태조, 정종, 광해군, 영조, 고종)밖에 안 된다고 합니다.

임금은 일반 백성들보다 평균 수명이 좀 길긴 했군요. 하지만 임금은

최고의 의료 혜택을 받고 몸에 좋다는 음식들만 먹었잖아요. 이런 걸 감안하면 임금이라고 해서 특별히 오래 산 것도 아니었습니다. 운동량이 적은데다 주로 고칼로리 음식을 먹고, 격무와 스트레스에 시달렸거든요. 예종과 헌종은 고작 스무 살을 넘겼을 뿐입니다. 죽음에 대한 공포와 장수에 대한 기원은 임금이라고 다를 바 없었습니다.

　의술이 발달하지 못했던 옛날, 오래 살 수 있는 방법 중 하나는 하늘에다 빌고 또 비는 일이었습니다. 그런 기원을 담아 오래 사는 것들의 그림을 그리기 시작했지요. 바로 십장생 그림입니다.

경복궁 자경전
십장생 굴뚝
(보물 810호)

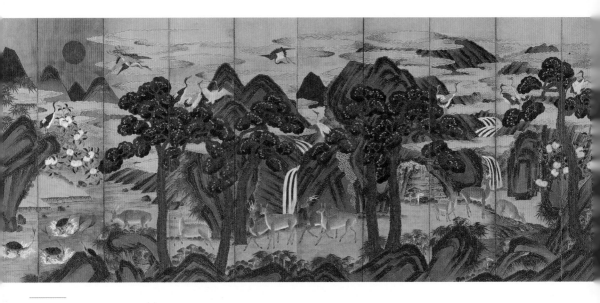

작자 미상, 「십장생도 10곡병」, 비단에 색, 151×370.7cm, 19세기, 삼성미술관 리움

십장생 그림은 특히 궁궐에서 많이 그렸습니다. 그림은 물론 도자기, 자수, 공예품 등에도 장식 문양으로 널리 사용되었습니다. 경복궁 자경전 십장생 굴뚝은 아름답기로도 유명하지요. 십장생 그림은 인간의 원초적 욕망인 장수를 기원하는 간절한 마음으로 줄기차게 그려졌습니다.

여기에서 드는 궁금증 하나! 십장생 그림에 등장하는 사물들은 실제로 얼마나 오래 살까요? 얼마나 장수했기에 십장생으로 뽑혔을까요?

십장생 중 무생물인 '해, 물, 돌, 구름'을 제외한 생물은 모두 여섯 가지입니다. 사이좋게 동물 세 가지(학, 사슴, 거북), 식물 세 가지(대나무, 소나무, 불로초)로 나뉩니다. 여기다가 번외로 복숭아나무까지 보태면 총 일곱 가지 생물이 되는군요. 이들은 과연 얼마나 오래 살까요?

십장생 동물의 수명

신기하게도 동물은 하늘, 땅, 물을 대표해서 한 마리씩 뽑혔네요.

학은 천연기념물 제202호, 흔히 두루미라고 불립니다. 학은 옛날부터 천년을 산다고 전해져 왔습니다. 1,600년이 지나면 먹지 않아도 살 수 있는 학이 된다고 했지요. 이때는 신선들이 타고 다니는 학으로 변한답니다. 옛날이야기에도 학을 타고 날아다니는 신선들이 많이 등장하거

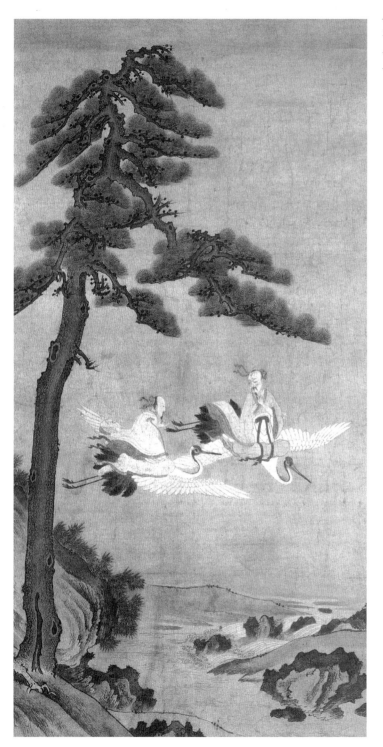

작자 미상, 「학을 탄 신선」,
종이에 채색, 102.5×53cm, 18세기,
국립진주박물관

든요. 그렇지만 학이 정말 이렇게 오래 살지는 않지요.

학의 수명은 40~80년 정도로 알려져 있습니다. 지금까지 기록된 최고 수명은 85년이라고 합니다. 이 정도면 다른 동물보다는 굉장히 오래 사는 편입니다. 소가 20~30년, 개·고양이가 15년, 돼지·양·닭은 겨우 10년 정도밖에 살지 못하니까요. 학이 십장생으로 뽑힌 건 결코 우연이 아니었습니다.

오래 산다는 이유만으로 학을 뽑은 건 아닙니다. 학은 옛날부터 고고한 선비의 품격을 나타내는 새였거든요. 선비들이 집에서 입는 옷도

학을 수놓은 흉배

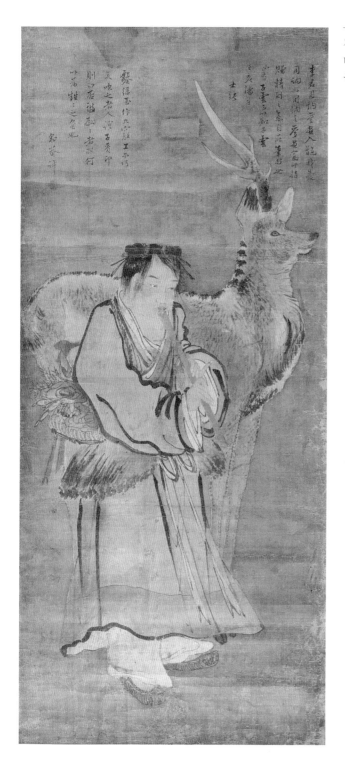

김홍도, 「신선과 사슴」,
비단에 채색, 131.5×57.6cm,
국립중앙박물관

'학창의'라고 불렀고 문인들 관복의 가슴과 등 부분에도 학 문양을 달았지요. 이런 고고한 이미지에 실제로 오래 산다는 사실까지 겹쳤으니 십장생이 될 만하지요.

사슴의 수명은 보통 20~30년입니다. 생김새가 비슷한 노루는 겨우 10~15년이지요. 의외로 수명이 매우 짧은 편이네요. 이 정도 사는 동물은 흔합니다. 그런데 왜 사슴은 십장생이 되었을까요?

사슴이 갖고 있는 이미지 때문입니다. 사슴은 뿔이 달렸잖아요. 사슴뿔은 나뭇가지와 비슷하기에 나무처럼 긴 생명력을 지니고 있다고 믿었습니다. 또 뿔은 잘라도 계속 새로 돋아나잖아요. 이는 부활, 재탄생 등 영원한 생명력과 관련이 있습니다. 더구나 사슴뿔인 녹용은 예로부터 귀한 약재로 쓰였습니다. 실제로 사람들이 건강하고 오래 사는 데 도움을 주었지요. 이런 이미지가 겹치는 바람에 실제로는 그리 오래 살지 못하는데도 사슴은 십장생 동물로 뽑혔습니다.

거북은 진짜 오래 사는 동물입니다. 100년은 쉽게 넘긴다고 알려져 있거든요. 1776년, 아프리카에서 잡힌 황소 거북은 1918년까지 152년을 살았답니다. 잡힐 당시에도 이미 상당히 자라 있었으니 거의 200년 이상 산 셈입니다. 2013년에는 중국에서 500살 넘은 거북이가 발견되어 화제가 되기도 했지요.

거북은 생김새도 특이합니다. 등은 둥글고 배는 평평하지요. 옛날 사

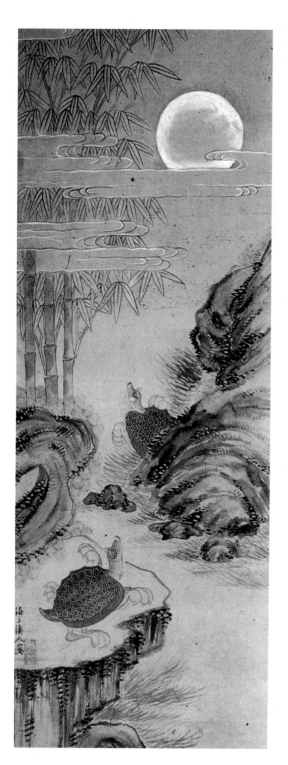

작자 미상, 「장생도」,
종이에 수묵담채, 122×41cm, 개인 소장

람들은 거북의 둥근 등은 하늘, 평평한 배는 땅이라고 여겼습니다. 그래서 거북을 우주를 한 몸에 지닌 신령스런 동물이라고 생각한 것이지요. 역시 학처럼 좋은 이미지에 실제로 오래 살기까지 했으니 더할 나위 없이 훌륭한 십장생이었지요.

십장생은 아니지만 오래 사는 동물도 많습니다. 고래가 120년, 잉어나 메기는 80년 정도 산다고 하지요. 조선시대 사람들은 몰랐겠지만 실러캔스라는 물고기는 80~100년, 콘도르는 100년, 코끼리도 70~80년은 거뜬히 산답니다. 진작 알았더라면 이런 동물들도 십장생이 되었을지 모릅니다.

십장생 식물의 수명

소나무는 주위에서 흔히 볼 수 있는 식물입니다. 애국가 가사 2절도 '남산 위에 저 소나무'로 시작하잖아요. 지금도 우리나라를 상징하는 나무라면 맨 먼저 소나무를 떠올릴 정도입니다. 소나무의 특징은 사시사철 푸르다는 것입니다. 이런 특징이 변하지 않는 절개를 상징하게 되어 많은 사람들의 사랑을 받게 되었습니다.

소나무의 수명은 300~500년 정도입니다. 지금도 울진 금강송 숲에

전 조지운, 「소나무와 학」, 비단에 담채,
67.8×59.7cm, 국립중앙박물관

정선, 「노송영지」, 종이에 수묵담채,
147×103cm, 개인 소장

가면 몇 백 년 묵은 소나무를 쉽게 볼 수 있습니다. 외국에는 더 오래
산 나무도 많습니다. 1964년에 죽은 미국 캘리포니아의 모하비 사막에
있던 브리스틀콘 소나무의 나이테를 세어 보니 5,000년 이상 살았을 것
으로 추정된답니다. 그야말로 영원불멸의 생명체입니다. 명실상부한 십
장생의 대표 주자가 될 만합니다.

　소나무는 학이나 사슴과 함께 그리는 경우도 많습니다. 십장생 그림
과는 별도로 이처럼 한두 가지가 어우러져도 장수를 기원하는 그림이

되었습니다.

대나무는 평생 한 번 꽃을 피운 다음 열매를 맺으면 죽는다고 알려져 있습니다. 보통 60년 주기로 꽃이 핀다지만 실제로는 몇 십 년 정도밖에는 살지 못한답니다. 은행나무나 느티나무가 대나무보다 훨씬 오래 살지요. 경기도 용문사에 있는 은행나무는 1,000년도 넘게 살았잖아요.

그렇다면 은행나무나 느티나무가 십장생이 되어야 하는데 왜 대나무가 뽑혔을까요. 역시 훌륭한 이미지 때문입니다. 곧게 쭉 뻗은 모습은 꼿꼿함, 속 빈 생김새는 겸손, 바람에 쉽게 부러지지 않는 특성은 인내를 상징하거든요. 나무가 가진 좋은 특징 때문에 십장생이 되었습니다.

불로초는 영지버섯을 말합니다. 생김새를 잘 보면 영지버섯과 똑같잖아요. 그런데 영지버섯의 수명은 여름 한 철뿐, 고작해야 2개월 정도입니다. 오래 살기는커녕 일찍 죽고 마는 식물이지요. 그런데도 당당하게 십장생으로 뽑힌 까닭이 있습니다.

예로부터 영지버섯은 신초神草, 또는 서초瑞草라고 했습니다. 신령스러운 풀, 상서로운 풀이라는 뜻입니다. 그래서 영지를 발견하면 상서로운 일로 여겨 임금에게 바쳤다고 합니다. 또 달여 먹으면 신기한 효험이 있는 영약으로도 알려졌습니다. 영지버섯은 중국 신화에 나오는 선녀 서왕모가 먹었다는 불사의 약으로 알려져 있습니다. 사슴뿔처럼 장수에 도움이 되는 식물이라 여겨져 십장생이 되었습니다. 영지버섯 역시 소나무

閬苑媮桃
檀園

김홍도, 「복숭아를 든 동방삭」,
종이에 담채, 102.1×49.8cm,
간송미술관

와 함께 그리는 경우가 있습니다.

🔍 삼천갑자 동방삭

복숭아나무도 십장생으로 꼽는 경우가 있습니다. 그렇지만 복숭아나무의 수명은 20~30년 정도입니다. 그리 오래 사는 식물은 아니지요. 복숭아나무 역시 영지버섯처럼 신선이 등장하는 이야기를 통해 십장생으로 꼽힙니다.

서왕모가 사는 곳의 복숭아나무는 3,000년에 한 번씩 꽃을 피우며, 열매가 익기까지 다시 3,000년이 걸린다고 합니다. 이 복숭아는 한 개 먹을 때마다 수명이 3,000년씩 길어진다고 합니다. 서왕모는 매년 자신의 생일 잔치를 열고 여기에 참석하는 신선들에게 복숭아를 선물했지요. 신선들이 오래 사는 까닭은 서왕모의 복숭아를 먹은 덕분입니다. 이렇게 오래 살게 해주는 복숭아이니 많은 이들이 탐을 냈습니다. 『서유기』에 등장하는 손오공은 물론 동방삭도 서왕모의 복숭아를 훔쳐 먹고 삼천갑자, 즉 18만 년을 살았거든요. 이런 설화 때문에 복숭아도 장수의 상징이 되었습니다.

십장생 생물들은 실제로 오래 살기도 합니다. 또 좋은 상징을 가졌

거나 먹으면 오래 산다는 설화 때문에 장수를 뜻하게 되었습니다. 이런 이미지들이 오랜 시간이 지나면서 굳어져 열 가지 십장생으로 고정되었지요.

중국이나 일본에는 십장생이라는 말이 없습니다. 따라서 중국, 일본에는 십장생 그림도 없습니다. 물론 이들 나라에도 장수를 상징하는 사물과 이를 기원하는 풍습은 있겠지만 십장생이라는 하나의 주제로 묶은 건 우리나라뿐이었습니다.

십장생 그림은 궁궐에서 많이 그렸다고 했지요. 이렇게 그린 그림으로 방을 장식하기도 하고 임금, 왕세자의 결혼식이나 왕비, 대왕대비의 환갑 잔치에 병풍으로 쓰기도 했습니다. 도화서 화원들이 그린 궁궐의 십장생 그림은 색깔도 화려하고 솜씨도 돋보여 매우 장엄한 효과를 주기도 합니다.

조선시대 임금의 하루

흔히 왕이라면 최고의 권력을 휘두르며 모든 것을 제 마음대로 했다고 생각하기 쉽습니다. 마음대로 놀고, 마음대로 자고, 마음대로 먹고. 물론 그런 왕도 없잖아 있었으나 대부분의 왕은 빈틈없이 짜인 고된 하루를 살았습니다.

왕은 해 뜨기 전 새벽 4~5시에 일어납니다. 죽과 몇 가지 반찬(젓국찌개, 동치미)으로 간단한 새벽 식사를 한 후 궁궐의 최고 어른인 대비와 대왕대비를 방문하여 문안 인사를 드리는 일이 하루의 시작입니다. 그런 다음 집무실로 나가 경연(왕에게 유학의 경서와 사서를 강론하는 일)을 열고 아침 공부를 합니다. 이 자리에는 삼정승과 여섯 판서, 도승지 등이 참석하여 유교의 경전을 중심으로 임금의 자세와 역할에 대해 깊은 토론을 합니다. 경연은 아침, 점심, 저녁 등 하루에 세 번 열립니다.

아침 경연이 끝난 9시쯤 12첩 반상의 늦은 아침 수라상을 듭니다. 12첩 반상은 밥과 국, 찌개, 찜, 전골, 김치, 장 등 일곱 가지 기본 음식에 김, 더덕, 전, 편육, 나물, 장아찌, 젓갈, 회, 자반 등 열두 가지 반찬으로 이루어졌습니다. 12첩 반상에는 여러 가지 영양이 골고루 들어간 음식을 놓아 왕의 건강을 배려했습니다.

아침식사 후에는 조회를 합니다. 조회는 모든 신하들이 참석하는 정식 조회와 매일하는 약식 조회가 있습니다. 조회가 끝나면 비서실장인 도승지를 비롯한 신하들에게 간밤에 일어난 일이나 중요한 업무에 대하여 보고를 받습니다. 이때에는 반드시 사관이 참석하여 모든 일의 진행 과정을 기록하지요.

점심식사 후에 다시 경연을 열어 공부합니다. 지방으로 떠나거나 서울로 올라오는 벼슬아치들을 만나 이야기를 나누기도 합니다.

3~5시 사이에는 밤에 궁궐을 지키는 군사들과 숙직자의 명단을 확인하고 야간 암호를 정해줍니다. 이후 다시 저녁 경연에 참석합니다. 저녁식사 후에는 잠시 휴식을 취하기도 하고 책을 읽거나 신하를 불러서 궁금한 점을 물어보기도 합니다. 11시쯤 잠자리에 드는데 자기 전에 다시 대비와 대왕대비를 찾아 문안 인사를 드립니다. 이렇게 하여 빡빡했던 왕의 공식적인 하루가 끝나게 되지요.

7

김홍도가 '샤라쿠'라고?

김홍도와 일본화가 샤라쿠에 얽힌 수수께끼

세계 3대 초상화가

1910년, 독일의 동양미술 연구가인 율리우스 쿠르트Julius Kurth가 세계 3대 초상화가를 발표했습니다. 어차피 주관적인 평가라 전적으로 동의할 수는 없지만 그래도 누구의 이름이 거론되었는지 궁금하기도 합니다. 쿠르트의 손가락에 꼽힌 화가는 스페인의 벨라스케스, 네덜란드의 렘브란트, 그리고 일본의 도슈사이 샤라쿠입니다.

벨라스케스나 렘브란트는 알겠는데 도슈사이 샤라쿠라는 이름은 뜻밖입니다. 낯선 일본 화가가 세계 3대 초상화가로 꼽혔다는 사실이 조금 놀랍기도 합니다. 초상화라면 우리나라 화가들도 결코 뒤지지 않는데

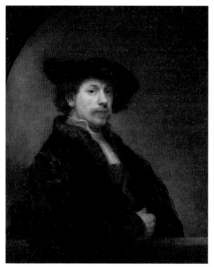 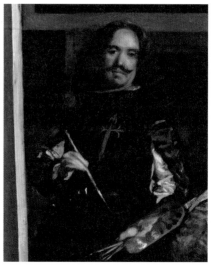

램브란트 판 레인, 「자화상」, 캔버스에 유채,　　디에고 로드리게스 데 실바 이 벨라스케스,
93×80cm, 1640, 런던 내셔널갤러리　　　　　「시녀들」에 등장한 자화상,
　　　　　　　　　　　　　　　　　　　　　캔버스에 유채, 318×276cm, 1656년경,
　　　　　　　　　　　　　　　　　　　　　마드리드 프라도

말이지요. 대체 샤라쿠가 누굴까요?

샤라쿠는 그야말로 수수께끼투성이 화가입니다. 1794년 5월, 갑자기 에도(도쿄의 옛 이름)에 나타나 10개월 동안 활동하면서 약 140점의 작품을 남겼습니다. 그러다가 1795년 1월, 바람처럼 또 어디론가 사라져버렸지요.

당시 일본에는 우키요에浮世絵가 유행이었습니다. 우키요에는 서민층

을 중심으로 발달한 일본 특유의 그림입니다. 풍속화는 물론 미인화, 초상화까지 모두 포함되었지요. 우키요에는 19세기 말 유럽으로 건너가 자포니슴Japonisme이라는 일본풍 미술 사조까지 형성하는 계기가 되었습니다. 특히 마네, 모네, 드가 같은 인상파 화가들과 반 고흐 같은 후기인상파 화가들에게 큰 영향을 끼쳤지요. 반 고흐의 「탕기 영감의 초상」이라는 작품 배경은 우키요에로 꽉 채워져 있습니다.

샤라쿠는 우키요에를 대표하는 화가입니다. 유럽에서 우키요에가 인기를 얻으면서 그 또한 이름을 알리게 되었지요. 샤라쿠는 주로 연극배우들의 초상화를 그렸습니다. 「3대 협객 에도베에 역을 맡은 오타니 오니지」가 그의 대표작입니다. 상대방의 돈을 빼앗으려는 모습을 묘사한 이 작품은 배역의 속내를 절묘하게 그려냈다는 평가를 듣지요. 이밖에 「다케무라 사다노신을 연기하는 이치카와 에비조」(이하 「이치카와 에비조」), 「가메야추베 역을 맡은 이치카와 고마조와 우메가와 역을 맡은 나카야마토미 사부로」(이하 「이치카와 고마조와 나카야토미 사부로」) 등도 배역을 맡은 배우의 모습을 잘 표현한 작품입니다.

그렇지만 작품의 명성에 비해 샤라쿠의 행적은 거의 알려진 게 없습니다. 어디서 태어났는지, 누구에게 그림을 배웠는지, 언제 어디서 죽었는지 전혀 기록이 없지요. 작품은 있는데 사람은 없다? 그러니 온갖 수수께끼가 난무하게 되었지요.

반 고흐, 「탕기 영감의 초상」, 캔버스에 유채, 92×75cm, 1887, 파리 로댕 미술관

샤라쿠가 누구인지 정확하게 아는 사람은 아무도 없습니다. 일본에서는 이에 대한 연구가 매우 활발한데 샤라쿠로 추정되는 화가만 해도 수십 명이나 된다고 합니다. 샤라쿠 역시 연극배우가 아니었을까 의심하기도 하고, 같은 우키요에 화가였던 가쓰시카 호쿠사이나 우타가와 도요쿠니가 아니었을까 추정하기도 하지요. 하지만 어느 것도 정확하지 않습니다. 오히려 샤라쿠의 신비함만 더한 셈입니다. 샤라쿠는 대체 누구였을까요?

🔍 샤라쿠가 김홍도?

놀랍게도 수수께끼의 화가 샤라쿠의 정체가 조선의 천재 화가 김홍도였다고 주장하는 사람이 나타났습니다. 일본의 고대 시가집 『만요슈』를 오랫동안 연구한 이영희 선생입니다.

이영희 선생은 김홍도가 군사 정보를 수집하기 위해 정조 임금의 밀명을 받고 일본으로 건너간 다음 활동 자금을 마련하기 위해 샤라쿠로 이름을 바꾸고 작품 활동을 했다는 주장을 폈습니다.

김홍도는 풍속화는 물론 모든 종류의 그림을 잘 그린 만능 화가였잖아요. 조선 후기 문화의 황금기를 대표하는 화가, 아니 어쩌면 한국

도슈사이 샤라쿠, 「3대 협객 에도베에 역을 맡은 오타니 오니지」, 36.8×23.6cm,
오오반니시키에, 1794, 국립도쿄박물관

도슈사이 샤라쿠, 「다케무라 사다노신을 연기하는 이치카와 에비조」, 오오반니시키에,
1794, 게이오기주쿠, 영국박물관

도슈사이 샤라쿠, 「가메야추베를 연기하는 이치카와 고마조와 우메가와를
연기하는 나카야마토미 사부로」, 오오반니시키에, 1794

미술사를 통틀어 가장 뛰어난 화가라고 해도 무방합니다. 이런 김홍도가 일본의 인기 화가 샤라쿠와 동일인이라니! 이 사실이 정말이라면 그야말로 한국미술사 최고의 사건이 될지도 모릅니다.

이 주장이 맞는다는 가설을 세우기 위해서는 몇 가지 전제 조건이 필요합니다.

첫째, 샤라쿠는 실력이 뛰어난 화가이다. 특히 우키요에(초상화, 풍속화)를 잘 그렸다.

둘째, 김홍도 역시 실력이 뛰어나며 초상화, 풍속화를 잘 그렸다.

셋째, 샤라쿠의 작품에 김홍도의 특징이 드러나야 한다.

넷째, 김홍도가 일본으로 건너갔다는 단서가 있어야 한다.

다섯째, 샤라쿠가 활동한 기간이 조선에서 김홍도가 사라진 기간과 맞아 떨어져야 한다.

다섯 가지 조건만 충족한다면 샤라쿠와 김홍도가 동일인이라는 주장은 설득력을 얻게 되겠지요. 일단 첫째와 둘째 조건은 충족되었다고 봐도 좋습니다. 나머지 세 가지는 좀 더 따져봐야 하겠지요. 그런데 이영희 선생은 무슨 근거로 샤라쿠가 김홍도였다고 주장하는 걸까요?

🔍 비밀이 숨겨진 동화

먼저 샤라쿠가 살았던 에도 시대에 유행한 어린이 교육용 동화 『초등산수습방첩初登山手習方帖』을 들고 있습니다.

이 동화는 당시 인기 작가였던 짓펜샤잇쿠가 1796년에 썼습니다. 공부를 무척 싫어하는 어린이가 천신(학문의 신)을 만나 연극 공연장, 씨름판 등을 돌아다니며 깨우친 끝에 공부를 잘하게 되었다는 내용이지요.

그런데 이 내용 속에 김홍도가 일본에 간 이유, 거기서 했던 일, 조선과 일본에서 그렸던 작품 등 온갖 장면이 다 들어 있다는 겁니다. 어린이가 돌아다닌 연극 공연장, 씨름판은 김홍도의 유명한 풍속화 「춤추는 아이」, 「씨름」과 연관이 있잖아요.

또, 이 동화에는 일본어로 풀이해서는 문법적으로 맞지 않는 내용이 많은데 이게 김홍도를 나타내는 암호라는 겁니다. 예를 들면 "친이라고 생각했는데 이누다"와 같은 구절입니다(일본어로 친과 이누는 모두 개를 뜻하는 단어입니다. 그러니 이 말을 우리말로 옮기면 '개라고 생각했는데 개다'라는 문장이 되는 겁니다). 문장만으로 보면 뜻이 통하지 않는 이상한 문장이지요. 이영희 선생은 이 구절이 일본에서 김홍도를 수행했던 의사 '심인'의 이름을 뜻한다고 해석했습니다. '친'은 '심沈'과 일본어 소리가 같으며 개를 뜻하는 '이누'는 '인'을 의미한다는 것이지요. 또 천신이 사는 집

을 묘사한 그림에는 '신도입구新道入口'라는 글이 적혀 있습니다. 여기서 '신'은 '새, 쇠', 곧 '金'으로 읽히며, 金과 道 사이에 '口'를 '넣으면人' 金弘道(김홍도)가 된답니다. 일본어에서 口(입 구)와 弘(넓을 홍)은 모두 '고'로 발음되기 때문입니다.

짓펜샤잇쿠는 조선인의 피가 섞인 일본인이었습니다. 김홍도보다 스무 살 아래로 영조 임금 때 일본에 건너갔던 조선통신사의 통역관인 이명화와 일본 여인 사이에 태어났다고 합니다. 일본에 간 김홍도는 짓펜샤잇쿠의 도움으로 배우들의 초상화를 그려주면서 활동 자금을 마련했다는 것이지요. 그런 짓펜샤잇쿠가 10개월 동안 김홍도와 함께 활동한 사실을 나중에 동화 속에 암호처럼 숨겨 놓았다는 겁니다.

🔍 비슷한 화풍과 필법

이영희 선생은 김홍도와 샤라쿠의 화풍, 필법도 비슷한 점이 많다고 했습니다. 김홍도의 필법 가운데 대표적인 것이 '정두서미법釘頭鼠尾法'입니다. 못대가리처럼 붓을 힘차게 찍어 내리긋고 마지막에는 쥐꼬리처럼 올리는 필법이지요. 유명한 풍속화 「춤추는 아이」에 나오는 소년의 옷주름을 보면 이런 필법이 나타납니다. 그런데 샤라쿠의 그림에도 이런

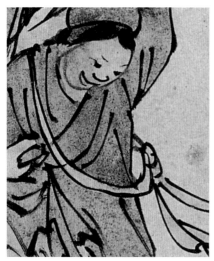

김홍도 「춤추는 아이」의 부분

도슈사이 샤라쿠 「이치카와 고마조와
나카야토미 사부로」의 부분

특징이 엿보인다는 겁니다. 샤라쿠의 「이치카와 에비조」와 김홍도의 「서
당」에 나오는 훈장의 우스꽝스럽고 과장된 모습도 어쩐지 비슷한 분위
기가 풍깁니다. 또 김홍도의 그림 중에는 발가락이 여섯 개인 부처가 더
러 있는데, 샤라쿠의 그림에도 발가락 여섯 개의 부처가 발견된다고 하
지요.

　샤라쿠의 활동 기간과 김홍도의 행적을 비교하면 흥미로운 사실이
발견됩니다. 샤라쿠는 1794년 5월부터 이듬해인 1795년 1월까지 활동

도슈사이 샤라쿠
「이치카와 에비조」의 부분

김홍도 「서당」의 부분

했습니다. 이 기간과 겹치는 1791년 12월 22일부터 1795년 1월 7일까지 김홍도는 충청도 연풍 현감으로 근무했습니다. 그런데 3년 남짓한 이 기간 중에 김홍도가 그린 작품이 한 점도 발견되지 않는다는 겁니다. 평생에 걸쳐 그림을 그렸던 김홍도가 연풍 현감을 지낸 3년 동안에는 붓을 놓았다? 뭔가 석연찮은 점이 있기도 합니다.

　그렇다면 김홍도가 실제로 일본에 건너간 적이 있을까요?

　김홍도는 김응환이라는 화가와 함께 정조의 어명을 받고 일본 지도

를 그리기 위해 대마도에 가려고 한 적이 있었습니다. 이때가 1789년이지요. 그런데 부산에서 갑자기 김응환이 죽는 바람에 계획은 수포로 돌아갔습니다. 소문에 의하면 김홍도는 김응환의 장례를 치르고 무사히 임무를 완수했다고 합니다. 일본까지 건너갔을 가능성은 충분한 것이지요. 대마도에 갔다면 일본도 못갈 이유가 없거든요.

김홍도가 일본에 건너갔던 흔적을 보여주는 그림도 있습니다. 일본 교토에서 나온 「송응도」라는 그림에는 '조선국 사능 씨김 주사朝鮮國 士能 氏金 洲寫'라는 글씨가 적혀 있답니다. 사능은 김홍도의 자입니다. 김홍도가 조선에서 「송응도」를 그렸다면 굳이 조선국 사람임을 밝힐 이유가 없습니다. 외국(일본이나 청나라)에서 이 그림을 그렸을 가능성이 있다는 뜻입니다. '주사洲寫'는 섬에서 그림을 그렸다는 뜻입니다. 일본은 섬나라잖아요. 게다가 그림을 그린 종이도 일본에서 생산된 것이라는군요.

이런 예를 들면서 이영희 선생은 김홍도가 일본에서 활동했던 흔적을 밝히고 샤라쿠와 김홍도가 동일인이라는 주장을 했던 겁니다.

 주장에 대한 반론

이영희 선생의 주장을 살펴보면 가설의 전제 조건 네 가지는 충족시

키고 있습니다. 마지막 다섯 번째까지 옳다면 샤라쿠가 김홍도라는 주장은 사실일 가능성이 높은 것이지요. 만약 다섯 번째 '샤라쿠가 활동한 기간이 조선에서 김홍도가 사라진 기간과 맞아 떨어져야 한다'라는 전제 조건이 틀리면 주장은 성립하지 않습니다. 김홍도가 두 명이 아닌 이상 조선과 일본에서 동시에 활동할 수는 없거든요.

이영희 선생에 대한 반론은, 지금은 돌아가신 미술사학자 오주석 선생이 폈습니다. 다섯 번째 전제 조건이 쟁점이 되었습니다.

김홍도는 1791년 12월 22일부터 1795년 1월 7일까지 충청도 연풍의 현감으로 일했습니다. 이 기간 중 김홍도가 그린 그림이 한 점도 발견되지 않는다고 앞서 이야기했습니다. 김홍도가 조선에 없었을 가능성도 있는 것이지요. 그런데 김홍도가 연풍에서 일한 기록이 분명하게 나옵니다. 이 기간 중 연풍에 심한 가뭄이 들어 김홍도는 백성들을 구제하느라 정신없이 바쁘게 일했거든요. 고을을 다스리는 사또가 이런 비상사태에 일본으로 간다는 건 상상할 수 없는 일이잖아요.

김홍도가 일본에서 사라졌다던 1795년 1월 7일, 홍대협이라는 사람이 임금에게 상소문을 올렸습니다. 한 해 전인 1794년 11월 김홍도의 행적을 조사해본 결과 매일같이 사냥이나 다니고 중매를 일삼으며 업무에 소홀했기에 벌을 주어야 한다는 내용입니다. 실제로 김홍도는 이 상소문으로 연풍 현감에서 파직됩니다. 급기야 의금부에까지 압송되는 처지에

놓이게 되지요. 김홍도가 일본에 가지 않고 조선에 있었다는 말입니다. 결국 샤라쿠는 김홍도가 될 수 없다는 뜻이지요.

물론 이 기간에 그린 김홍도의 작품이 발견되지 않는다는 사실은 그가 조선에 없었을 수도 있다는 근거는 됩니다. 그렇지만 작품이 발견되지 않는다고 조선에 없었다고 단정하는 것은 지나친 비약입니다. 가뭄을 구제하느라 작품 활동을 못했을 수도 있고 오랜 시간이 흘러 작품이 사라져버렸을 수도 있거든요.

따라서 이영희 선생의 주장은 우리 역사를 꼼꼼하게 살피지 않은 실수일 가능성이 높습니다. 짓펜샤잇쿠의 동화 역시 미리 김홍도와 샤라쿠가 동일인이라 정해놓고 풀이를 시도한 짜 맞추기식 해석일 수도 있지요. 너무 단편적인 언어의 해석에만 몰두한 결과가 아니었을까요.

19세기 유럽을 휩쓴 자포니슴

자포니슴은 19세기 중엽 유럽에서 일어난 일본 문화에 대한 취미와 관심을 뜻하는 말입니다. 1872년 프랑스의 미술비평가 필리프 뷔르티가 처음으로 사용한 말이지요. 자포니슴은 단순한 일본 취향이나 관심이 아니라 새로운 미술 사조였습니다.

유럽인들이 일본 미술에 관심을 가지게 된 건 1860년대부터입니다. 일본이 1854년 문호를 개방하면서부터이지요. 1862년 런던 만국박람회와 1867년 파리 만국박람회를 통해 일본의 도자기, 차, 부채, 우키요에 판화 등이 유럽에 소개되면서 일본 문화에 대한 관심은 더욱 커졌습니다. 유럽 사람들은 일본 미술품을 모방하는 단계에서 벗어나 차차 그 양식을 적극적으로 표현하는 데까지 발전시켰지요.

19세기 말 유럽의 화가들 중 일본 미술의 영향을 받지 않은 사람이

거의 없을 정도였습니다. 마네, 로트레크, 보나르, 드가, 르누아르, 휘슬러, 모네, 반 고흐, 고갱, 클림트 등 수많은 화가들이 자포니슴을 자신의 예술 영역으로 끌어들였습니다. 모네는 작품 소재로 일본의 전통 의상이나 물건을 사용하였고 집에 일본풍 정원까지 만들었습니다. 반 고흐도 400여 장에 이르는 일본 판화를 수집하였으며 보나르는 '자포나르'란 별명까지 얻을 정도로 일본 미술에 푹 빠졌지요. 드가, 고갱, 쇠라 등의 화가들도 자신의 작품에 선명한 색과 강한 명암, 뚜렷한 윤곽선을 사용한 자포니슴의 영향을 보여줍니다.

당시 정작 일본에서는 자포니슴에 많은 영향을 준 우키요에 그림이 쇠퇴해가는 중이었습니다. 그런데 왜 유럽에서 좋은 평가를 받게 되었을까요? 아마도 처음 접해보는 동양의 예술이 신선해서였을 겁니다. 고정관념에 막혀 새로운 돌파구를 찾으려는 유럽 화가들에게 일본 미술은 색다른 매력을 주었거든요. 예술이 생활의 일부였던 일본 그림의 특성이 유럽 화가들의 생각과도 맞아 떨어졌기에 자포니슴이 유행하게 되었을 겁니다.

8

조선시대에도 카메라를 썼다고?

「유언호 초상」에 적힌 열 글자의 수수께끼

🔍 일호불사, 전신사조

조선은 '초상화의 왕국'이라 불릴 만큼 초상화를 많이 그렸습니다. 사당에 모시고 제사를 지내기 위한 것이기도 했고 후세에 자신의 얼굴을 남기려는 욕망 때문이기도 했습니다. 그런 만큼 초상화를 그리는 기술이 매우 발달했습니다.

초상화를 그리는 대원칙은 두 가지입니다. 일호불사一毫不似와 전신사조傳神寫照.

일호불사는 털 한 올조차 빠뜨리지 않을 정도로 겉모습을 똑같이 그려내는 것이고, 전신사조는 사람의 정신까지 그려내는 것이었습니다.

화가들은 두 원칙에 따라 실제 모습과 꼭 닮은 초상화를 그리기 위해 갖은 노력을 했습니다. 물론 뛰어난 눈썰미와 기술이 바탕이어야 했지만 이것만으로 충분하지는 않았습니다. 화가의 재능을 받쳐주는 온갖 방법이 총동원되었습니다. 사진이 없던 시절, 똑같은 모습의 초상화를 남기기 위한 화가들의 노력은 치열했지요.

작자 미상, 「윤증 초상 초본」,
종이에 먹, 41×23cm, 18세기 후반,
충청남도 역사문화연구원

작자 미상, 「윤증 초상 초본」, 종이에 먹, 17.5×13.5cm,
18세기 후반, 충청남도 역사문화연구원

「윤증 초상」이 유명한 것은 초본 때문입니다. 특이하게도 모눈종이처럼 생긴 격자무늬에 그린 초본이 두 점이나 남아 있거든요. 작은 것은 가로 8칸 세로 10칸, 큰 것은 가로 14칸 세로 8칸입니다. 이렇게 격자무늬에 그린 초본은 흔치 않습니다.

왜 이런 격자무늬 종이에 얼굴을 그렸을까요?

지도나 궁궐처럼 큰 건물을 그릴 때를 생각해 보세요. 정확히 재어 보지 않고 그리다간 그림을 망치기 쉽겠지요. 마찬가지입니다. 초상화 또한 대충 보고 그렸다가는 낭패하기 쉽습니다. 얼굴 모습을 한 치의 오차 없이 정확한 비율로 그리기 위해서는 줄을 그어놓고 그리는 방법이 최선이지요. 실제로 「윤증 초상」과 큰 「윤증 초상 초본」의 얼굴 비율은 정확하게 일치한다고 합니다(작은 초본 아래쪽에는 따로 그린 눈과 입술도 보입니다. 정확하게 그리기 위해 연습한 겁니다).

🔍 초상화 전문 화가

조선시대에는 유명한 초상화가가 많습니다. 윤두서나 강세황처럼 뛰어난 자화상을 남긴 선비 화가도 있었지만 초상화 대부분은 도화서 화원들의 차지였습니다. 도화서는 나라에서 필요한 온갖 그림을 도맡아 그

明齋先生遺像

崇禎紀元後三戊申二月摹

이명기, 「윤증 초상」, 118.6×83.3cm, 개인 소장

리는 관청이잖아요. 여기서 오랫동안 솜씨를 갈고 닦은 화원은 솜씨가 뛰어날 수밖에 없었습니다.

도화서 화원의 가장 중요한 업무 중 하나가 임금의 초상인 어진御眞을 그리는 일이었습니다. 어진은 살아 있는 임금 자체와 똑같이 귀한 대접을 받았습니다. 그러니 최고의 화가가 최고의 기술을 동원해 그렸지요. 어진은 당시 미술 수준의 집약체로 보면 틀림없습니다.

화원 중에서도 특히 돋보이는 초상화가는 이명기입니다. 「윤증 초상」도 이명기의 작품이지요. 이명기는 아버지 이종수, 동생 이명규는 물론 아들 이인식까지 3대가 이어진 화원 가문에서 태어났습니다.

이명기는 1791년과 1796년, 두 번에 걸쳐 정조 임금의 어진을 그리는 어진화사로 뽑히기도 했습니다. 1791년에는 김홍도와 함께 어진화사로 뽑혔는데 자신보다 나이가 열한 살이나 많은 김홍도를 제치고 주관화사까지 되었지요. 이명기는 특히 얼굴을 잘 그렸습니다. 보통 주관화사는 얼굴을 그리고 동참화사는 몸을 그렸습니다. 1791년의 어진도 이와 같이 얼굴은 이명기가 몸은 김홍도가 그렸지요. 아쉽게도 이때 그린 정조의 어진은 지금 남아 있지 않습니다. 대신 「서직수 초상」을 보면 두 사람의 초상화 실력을 짐작해볼 수 있습니다. 이 초상화 역시 얼굴은 이명기, 몸은 김홍도가 그렸거든요. 당시 이름을 날리던 두 화가의 솜씨를 유감없이 볼 수 있는 작품이지요.

김홍도·이명기, 「서직수 초상」,
비단에 채색, 148.8×72.4cm,
국립중앙박물관

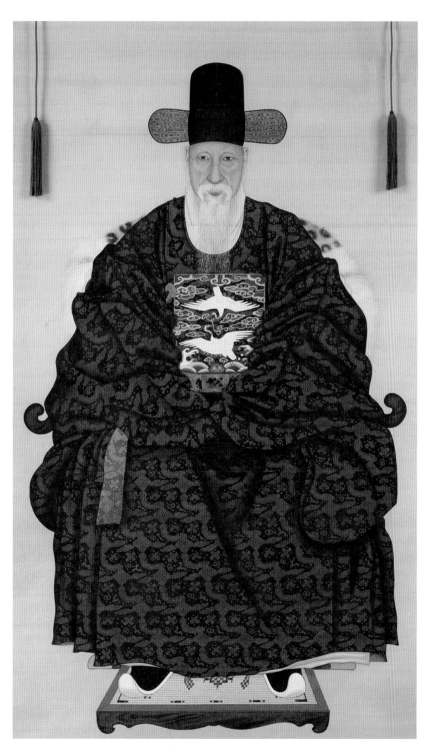

이명기,
「오재순 초상」,
비단에 채색,
151.7×89cm,
삼성미술관 리움

이명기는 정조가 신임하던 신하들의 초상화를 주로 그렸습니다. 허목, 윤증, 강세황, 채제공, 오재순 등이 대표적이지요. 이중에서도 가장 눈길을 끄는 작품은 「오재순 초상」입니다. 오재순의 생김새는 물론 올곧은 정신까지 똑같이 그려냈다는 평가를 받는 작품이지요. 특히 이 초상화는 당시에 드물던 서양화법까지 활용한 작품으로 유명합니다. 무릎 사이에 짙은 음영을 넣어 살린 입체감, 앞쪽은 넓고 뒤쪽은 좁게 그려 원근법을 활용한 발 받침대, 모두 서양화법의 영향을 받은 것이지요.

그런데 이명기가 더 적극적으로 서양화법을 활용해 그린 초상화가 있습니다. 특이하게도 카메라를 사용했거든요.

🔍 용체장활 시원신감일반

조선시대에 카메라가 있었다고요?

이를 설명하기 전에 우선 초상화 한 점부터 보겠습니다. 이명기가 그린 「유언호 초상」입니다. 유언호는 조선 후기의 문신입니다. 도승지, 형조판서, 예조판서를 거쳐 좌의정까지 올랐던 인물이지요. 유언호 역시 정조의 두터운 신임을 받던 신하입니다. 특히 힘들던 세손 시절에 정조를 성심껏 보필해 주었지요. 유언호가 죽자 정조는 "어질도다, 이 사람이여!

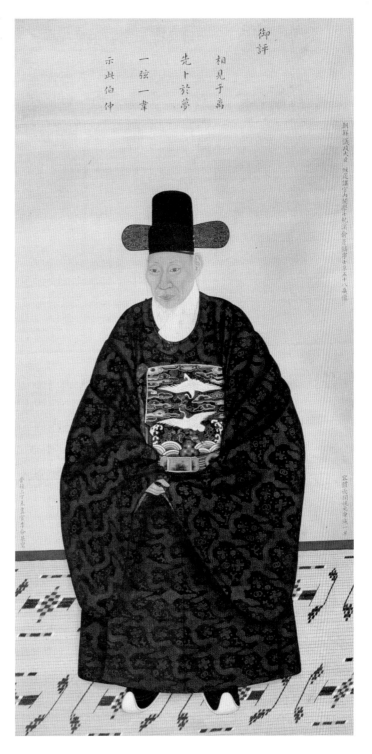

이명기, 「유언호 초상」,
비단에 채색, 116×56cm,
서울대학교 규장각 한국학연구원

어디에서 다시 이런 사람을 얻을 수 있을까"라고 슬퍼했다고 합니다.

초상화를 보니 체구는 자그마합니다. 이렇게 관복을 입은 채 손을 앞으로 모으고 서 있는 초상화는 좀 드물지요. 초상화에는 글씨가 네 군데 적혔습니다. 맨 위쪽 반듯한 글씨는 정조 임금이 지은 시입니다. 시를 풀이해 보면 다음과 같습니다.

相見干离 先卜於夢(상견간리 선복어몽)
一弦一韋 示此佰仲(일현일위 시차백중)
우리 만남은 꿈에서 예정되었지
활시위 하나 다듬은 가죽 하나로 내게 최선과 차선을 가르쳐 주었네

정조와 유언호의 각별한 관계를 보여주는 글이지요. 오른쪽 위에는 한 줄로 된 글씨도 보입니다.

朝鮮 議政大臣 経筵講官 内閣學士 杞溪 兪彥鎬 字士京 五十八歲像
(조선 의정대신 경연강관 내각학사 기계 유언호 자사경 오십팔세상)

유언호가 58세 때 우의정에 오른 기념으로 그린 초상화라는 말입니다. 옛날에는 높은 벼슬에 올라도 기념 초상화를 그렸다는 사실을 알

수 있습니다. 왼쪽 아래에 또 글이 적혔네요.

崇禎三丁未 畵官 李命基 寫
(숭정삼정미 화관 이명기 사)

정조 11년, 정미년(1787년)에 화원 이명기가 그렸다는 뜻입니다. 그런데 오른쪽 아래 심상치 않은 또 한 줄의 글이 있습니다. 몹시 의문스러운 내용입니다.

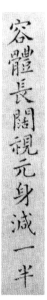

容體長闊 視元身減一半
(용체장활 시원신감일반)

딱 열 글자입니다. 무슨 뜻일까요?

🔍 카메라오브스쿠라

해석하면, 얼굴과 몸의 길이와 폭을 원래보다 절반으로 줄였다는 뜻입니다. 다른 초상화에서는 볼 수 없는 아주 특별한 글입니다. 대개의 초상화는 실제 인물보다 크기를 줄여서 그리잖아요. 그런데 왜 정확하게 절반으로 줄였다고 강조했을까요?

수수께끼의 열쇠는 카메라에 있습니다. 미술사학자 이태호 교수는 「유언호 초상」은 카메라를 사용해서 그린 그림이라고 했거든요.

조선시대에 카메라가 있었다고요? 그렇습니다. 하지만 물론 지금 우리가 사용하는 그런 카메라는 아닙니다.

카메라오브스쿠라camera obscura. 어두운 방, 어둠상자라는 뜻입니다. 아주 원시적인 형태의 카메라이지요. 초등학교 6학년 과학 시간에 직접 만들어 보는 바늘구멍 사진기를 생각하면 됩니다. 카메라오브스쿠라는 바늘구멍 사진기처럼 어두운 방에 바늘처럼 작은 구멍을 뚫어 그를 통해 들어온 빛으로 사람의 모습을 반대편 벽에 비추는 장치이지요. 이때 사람의 모습은 거꾸로 벽에 비치게 됩니다. 여기에 종이를 걸어 놓고 그대로 따라 그리면 실제 모델과 똑같이 그릴 수 있습니다. 물론 필요에 따라 크기를 줄이거나 늘릴 수도 있지요. 그래서 이명기도 실제 크기보다 반으로 줄였다고 썼습니다.

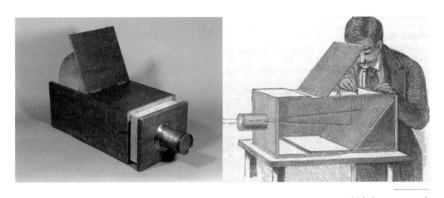

카메라오브스쿠라는 레오나르도 다 빈치가 최초로 설계했다고 알려졌지만 1558년, 여기에 볼록렌즈와 오목렌즈를 붙여 실용화한 사람은 이탈리아의 물리학자 잠바티스타 델라 포르타Giambattista della Porta였습니다. 이후 17세기부터 많은 서양화가들이 앞다투어 이 장치를 활용했지요. 이 당시 그린 서양화 중에서 유달리 사진 같거나 원근감이 뛰어난 그림은 카메라오브스쿠라를 사용했을 가능성이 높습니다.

조선으로 건너온 물건

신기한 이 물건은 유럽에만 머물지 않았습니다. 서양 선교사들에 의

해 중국으로 전해졌고 18세기 이후에는 조선으로도 건너왔습니다. 조선 후기 실학자 정약용이 쓴 『여유당전서』에 이런 내용이 있습니다.

> 방 안을 칠흑같이 깜깜하게 해 놓고 구멍 하나만 남겨둔다. 돋보기 하나를 가져다가 구멍에 맞춰 놓고 몇 자 떨어진 거리에 눈처럼 흰 종이판을 놓아 비치는 빛을 받는다. 렌즈의 평평함과 볼록함에 따라 설치 거리는 달라진다. 그러면 온갖 실제 풍경이 모두 종이판 위로 내리비친다.
> 사람의 초상화를 그리는 데 터럭 하나 차이가 없기를 원한다면 이보다 더 좋은 방법이 없을 것이다. 다만 모델은 마당 한가운데 진흙으로 빚은 사람처럼 꼼짝도 않고 가만히 앉아 있어야 한다.

카메라오브스쿠라의 사용 방법을 설명한 글입니다. 이것을 써서 초상화를 그렸다는 말이지요. 당시 카메라오브스쿠라를 가리키는 말은 따로 있었습니다.

> 이기양이 나의 형 정약전 집에 '칠실파려안'을 설치하고, 거기에 비친 거꾸로 된 그림자를 따라 초상화를 그리게 했다.

칠실파려안이 카메라오브스쿠라의 우리말입니다. '칠실漆室'은 어두운 방, '파려玻黎'는 유리, '안眼'은 본다는 뜻입니다. 결국 칠실파려안은 어두운 방에서 유리 렌즈로 본다는 뜻이 됩니다. 이기양은 조선 최초로 카메라오브스쿠라를 초상화 그리는 데 사용했습니다. 1776년에서 1792년 사이로 추측이 됩니다. 이명기가 「유언호 초상」을 그린 때가 1787년이니 기록상으로도 분명히 조선에서 카메라오브스쿠라가 사용된 시기와 맞아 떨어집니다. 고요한 아침의 나라에서 저 멀리 서양에서 건너온 물건이 활용되었다는 사실이 신기할 뿐입니다.

「유언호 초상」은 카메라오브스쿠라를 사용하여 실물을 정확하게 반으로 줄여서 그렸습니다. 초상화 속의 사람 키는 84센티미터. 꼭 절반으로 줄였다니 유언호의 키는 약 168센티미터가량 되는군요. 머리에 쓴 오사모를 감안하면 실제는 약 160센티미터 정도인 셈이지요.

어른치고 너무 작은 키라고요? 옛날 분들은 지금보다 많이 작았잖아요. 조선시대 평균 신장이 약 160센티미터라는 연구 결과도 있으니 이 정도면 평균 키로 봐야지요. 「유언호 초상」은 서 있는 입상이라 카메라오브스쿠라의 가치는 더욱 빛납니다. 지금도 정확한 키를 측정할 수 있으니까요.

이명기는 전통 초상화 기법에 능숙한 화가였습니다. 여기에다 좋은 초상화를 그리는 데 필요하다면 서양화법도 과감하게 도입했습니다. 「오

재순 초상」에서 활용한 음영법, 원근법이 좋은 예이지요. 때맞추어 카메라오브스쿠라라는 진기한 물건도 들어왔습니다. 이명기가 이걸 놓칠 리 없습니다. 최신 과학 장비의 사용은 조선 초상화의 수준을 한 단계 더 끌어올렸습니다. 비록 기록되어 있지는 않지만 「서직수 초상」 「오재순 초상」 역시 카메라오브스쿠라를 사용해 그렸을 가능성이 높다고 합니다.

어진과 어진화사

어진은 임금의 초상화를 가리킵니다. 조선시대에는 정기적으로 임금의 초상화를 그리는 행사가 있었습니다. 어진 제작 명령이 떨어지면 도감(나라의 일이 있을 때 임시로 설치하던 관아)을 만들고 절차에 따라 진행하였지요. 여기에는 최고의 솜씨를 지닌 화원들이 선정되었고 왕과 신하들도 수시로 봉심(어진을 놓고 잘된 점 잘못된 점을 서로 토의하는 과정)에 참여하였습니다. 어진은 국가의 관심이 집중된 행사였고 한 나라 미술의 최고 수준을 보여주는 결과물이었습니다.

어진을 그리는 화가를 어진화사라고 합니다. 대개 도화서 화원들 중에 뽑히는 경우가 많았습니다. 도화서 자체가 벌써 수준 있는 화가를 뽑아 나라에 필요한 그림을 그리게 하는 관청이었거든요. 정조 이후에는 도화서 화원 중에서도 특히 솜씨가 좋은 차비대령화원을 두었는데

여기서 어진화사가 나오는 경우가 많았습니다.

어진화사는 역할에 따라 세 종류로 나뉩니다. 주관화사는 왕의 얼굴을 그리고, 동참화사는 왕의 옷인 곤룡포와 몸을 그리며, 수종화사는 배경을 그립니다. 신하들이 여러 명의 화원을 추천하면 그중에서 왕이 지목을 하게 되지요. 어진 제작이 끝나면 일을 맡은 화원들은 상을 받거나 벼슬자리를 얻기도 했습니다. 화원으로서는 가장 출세할 수 있는 길이었으므로 누구나 어진화사가 되고자 하는 욕망이 있었지요. 조선시대를 대표하는 김홍도, 변상벽, 이명기, 신한평 등도 모두 어진화사였습니다.

조선시대의 왕은 모두 스물일곱 명이었습니다. 이들이 세 번씩만 어진을 그렸다 쳐도 지금 남아 있는 어진은 최소한 70~80점은 되어야 합니다. 그런데 어진을 남긴 왕은 태조, 영조, 철종, 고종, 순종 등 겨우 손가락에 꼽을 정도입니다. 어진을 보관해 둔 창고에 불이 나는 바람에 모두 타버렸기 때문입니다. 원래 창덕궁 신선원전에 있던 46점의 어진은 한국전쟁이 일어나자 부산에 있는 창고로 옮겼는데, 1954년 12월에 이 창고에 불이 나는 바람에 대부분 타버리고 말았지요. 철종 임금의 어진은 타다 남은 흔적이 있어 뼈아픈 역사를 그대로 보여줍니다.

9

척 보면 무슨 병인지 안다고?

놀랍도록 사실적인 우리 초상화의 수수께끼

🔍 터럭 하나라도 다르면 같은 사람이 아니다

조선시대 초상화는 일호불사, 전신사조의 원칙에 따라 그린다고 했습니다. 사람의 겉모습은 물론 마음까지 담고자 했지요. 초상화는 지금으로 치면 증명사진과 같은 역할을 했습니다. 무엇보다 똑같이 그리는 게 최우선이었지요. '일호불사'야말로 좋은 초상화를 그리는 밑바탕이었습니다.

이 말은 '일호불사 편시타인一毫不似 便是他人'의 줄임말입니다. 터럭 한 올이라도 다르면 그 사람이 아니라는 뜻이지요. 조선 왕실의 역사를 기록한 『승정원일기』에 "한 올의 털, 한 가닥의 머리카락이라도 차이가 나면 다른 사람이니 조금이라도 초상화를 고치는 일은 있을 수 없다"(숙종

그림을 통해 생김새는 물론
성품까지 알 수 있을 것 같습니다.

14년 3월 7일)라는 내용이 나올 만큼, 우리 조상들은 초상화를 개인의
모습 그대로를 반영한 그림으로 보았습니다.

이 원칙 아래 조선의 초상화는 놀랄 만큼 사실적으로 발전해 갔습
니다. 얼굴에 난 점 하나, 사마귀 하나, 검버섯 하나, 터럭 하나는 물론
곰보 자국이나 조그만 흉까지도 고스란히 속살을 드러내었지요. 아무리
못나고 흉한 얼굴이라도 숨기지 않고 그대로 그렸습니다. 「윤집 초상」이
대표적입니다.

얼굴을 잘 살펴보세요. 왼쪽 눈 위의 점, 오른쪽 눈 아래 사마귀, 콧

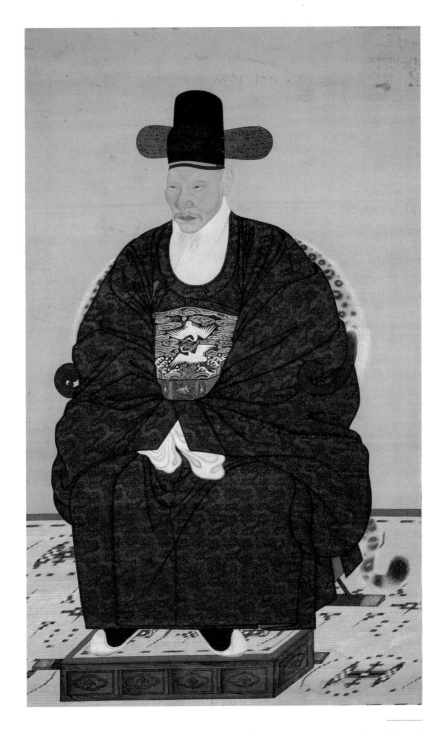

작자 미상, 「윤집 초상」, 비단에 채색, 153.6×91.8cm, 국립중앙박물관

잔등과 볼에 난 곰보 자국, 귀밑머리 부근의 검버섯이 그대로 드러났습니다. 더구나 이분은 눈썹 숱도 매우 옅고 눈매도 아래 위가 찢어져 좀 사납게 생겼습니다. 보통 사람이라면 감추고 싶은 모습일 것 같네요. 마음만 먹으면 사마귀, 곰보 자국도 없애고, 눈썹도 짙게, 눈매도 부드럽게 고칠 수 있었을 겁니다. 하지만 그러지 않았습니다. 만약에 그랬다면 정직하지 못한 사람이라는 비난을 면치 못했겠지요.

이렇듯 사실적으로 초상화를 그리다 보니 마치 초정밀 카메라로 찍은 듯 정교한 모습입니다. 수백 년이 흐른 지금 봐도 생생한 얼굴을 보여 줍니다. 덕분에 당시 인물이 걸린 피부병까지 진단할 수 있습니다.

과연 수백 년이 지난 옛 초상화를 보고 피부병을 진단한다는 게 가능한 일일까요?

🔍 진단서 대신 초상화

이성낙 박사는 원래 피부과 전문의입니다. 우연한 기회에 조선시대 초상화에 관심을 갖기 시작했지요. 나아가 초상화를 보면서 조선시대 사람들이 걸렸던 피부병까지 연구하기도 했습니다. 조선시대 초상화가 놀랄 만큼 정확하다는 전제가 있었기에 가능한 일이었지요.

조선시대 초상화 358점(원래는 519점이었으나 이 가운데 161점은 초상화 상태가 좋지 않아 진단이 불가능했습니다)을 꼼꼼하게 조사해 보니 무모증, 다모증, 백반증, 주사, 모반 등 20여 가지 피부병 증상이 발견되었습니다. 358점 가운데 피부 질환이 없는 깨끗한 피부는 90점뿐이었다는 군요. 초상화는 대부분 나이가 들어 그려진다는 점을 감안하면 당연한 결과이겠지요. 나머지 268점 가운데 멜라닌 색소가 많아져서 생기는 검은 점이 113점(21.77%), 검버섯인 노인성 흑색점이 85점(16.37%), 얼굴이 검게 변하는 흑달이 9점(1.73%)이었습니다. 가장 눈길을 끈 것은 천연두의 흔적인 곰보 자국이었습니다. 73점(14.06%)의 초상화에 이런 흔적이 남아 있었습니다.

천연두와 곰보 자국

천연두는 두창 또는 마마라고도 합니다. 이미 기원전에 중국에서 발생했다는 기록이 있을 정도로 오래된 병이지요. 지금은 천연두를 앓는 사람을 볼 수 없습니다. 1979년 세계보건기구는 천연두가 지구상에서 사라진 질병이라고 선언했거든요. 그렇지만 옛날에는 공포의 대상이었지요. 치사율이 95퍼센트였으니 이 병이 한 번 휩쓸고 지나간 마을은 그야

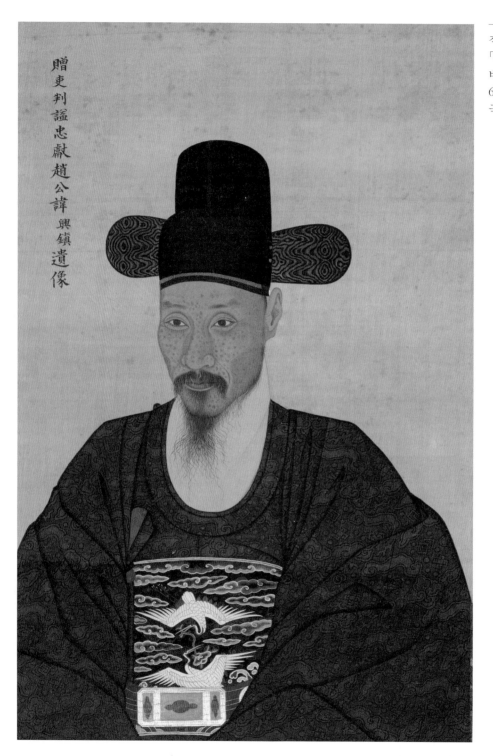

贈吏判諡忠獻趙公諱興鎮遺像

작자 미상,
「조흥진 초상」,
비단에 채색,
60.6×39.1cm,
국립중앙박물관

말로 쑥대밭이 되었거든요. 설사 운 좋게 살아남는다 해도 얼굴에 흉한 흔적을 남겼습니다. 마치 곰보빵처럼 구멍이 송송 난 자국입니다.

조선시대에는 천연두가 자주 발생했습니다. 『조선왕조실록』에도 50여 차례나 기록되었습니다. 이런 사실을 반영이라도 하듯 조선시대 초상화에는 많은 사람들이 천연두를 앓았다는 흔적이 남아 있지요. 조사한 초상화 중에서만 73점이 넘으니까요.

그런데 같은 동양 국가 중에서도 조선시대 초상화에만 곰보 자국이 있습니다. 일본의 초상화에서는 전혀 발견되지 않고 중국 초상화에는 매우 드물게 나타나거든요. 중국과 일본에 천연두가 없었던 게 아닙니다. 분명 우리나라와 비슷할 정도로 천연두가 유행했을 겁니다. 명나라 태조 주원장도 천연두를 앓아 얼굴이 얽었다는 기록이 있거든요. 하지만 주원장의 초상화에는 곰보 자국이 없답니다. 보기 좋으라고 일부러 자국을 없앤 것이지요. 있는 그대로 초상화를 그리지 않았다는 말입니다.

하지만 조선에서는 개의치 않고 곰보 자국을 그렸습니다. 보기 좋게 숨기기보다는 그대로 그리는 게 옳다고 여겼으니까요. 일호불사의 원칙이 여지없이 반영된 겁니다. 그러니까 중국, 일본 화가는 '있는데도 못 본 듯' 그렸고 조선의 화가는 '있는 그대로' 그린 것이지요.

서양의 초상화와 비교해도 이 점은 확실히 드러납니다. 만약 콧수염 속에 검정사마귀가 난 사람이 있다고 칩시다. 서양에서는 수염에 가

장경주, 「이의현 초상」, 『기사경회첩』에 수록, 비단에 채색, 1744~45, 국립중앙박물관

려 보이지 않으면 안 그렸고, 조선에서는 검정사마귀를 그려 넣고 그 위에 다시 수염을 그렸습니다. 무서울 정도로 사실성에 집착했지요. 그러니 곰보 자국도 하나하나 세어 가면서 똑같은 수대로 그렸다는 말이 결코 과장이 아닙니다.

세 개의 색소 모반

곰보 자국 말고도 여러 가지 다른 병도 진단 가능합니다. 『기사경회첩』에 실린 「이의현 초상」에는 입 주위에 여러 개의 검은 반점이 생긴 게 보입니다. 검버섯이라 불리는 '노인성 흑자'입니다. 나이가 들어감에 따라 발생하는 피부 노화 현상이지요.

오명항의 얼굴은 유난히 검습니다. 이것은 흑달입니다. 오명항은 간 질환, 예를 들면 간암 같은 병을 앓았을 가능성이 높습니다. 아니면 유독 이렇게 얼굴이 검을 수가 없거든요. 기록에 따르면 오명항은 쉰여섯 살에 화병으로 죽었다고 합니다. 화병과 간 질환의 발생은 매우 밀접한 관계가 있습니다. 오명항의 주된 사인은 화병이 아니라 간암이라는 추측이 가능합니다.

앞서 본 「서직수 초상」 역시 감탄 소리가 절로 나오는 작품입니다. 얼

작자 미상, 「오명항 초상」,
비단에 채색,
173.5×103.4cm,
1728, 보물 1177호,
경기도박물관

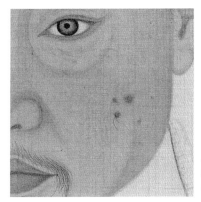

김홍도·이명기,
「서직수 초상」의 부분

굴에 무척 재미있는 부분이 있거든요. 왼쪽 볼에 색소 모반(검은 점) 세 개가 있는데 그중 하나에는 터럭 세 올까지 상세하게 그려져 있습니다. 멀리서 보면 기품이 넘치는 선비의 모습인데 이런 점을 보노라니 슬쩍 웃음이 나옵니다. 사소한 흉이 없었더라면 훨씬 멋진 얼굴이 되었을 텐데 화가는 야속하게도(?) 있는 그대로 그리고 말았습니다. 털 한 올이라도 다르면 남이라는 일호불사의 원칙이 철저하게 지켜진 것이지요.

흉까지 그리다

피부병뿐 아니라 다른 흉도 여지없이 초상화에 나타납니다. 매천 황

현은 구한말 우국지사입니다. 1910년 우리나라를 일본에 빼앗기자 울분을 못 참아 극약을 마시고 돌아가신 분이거든요.

「황현 초상」을 보면 진짜 피부처럼 얼굴이 생생하게 그려졌습니다. 수염 역시 정말 살갗을 뚫고 나온 것처럼 사실적입니다. 그런데 황현에게는 잘 알려지지 않은 신체적 결함이 있습니다. 오른쪽 눈동자가 가운데 있지 않고 한쪽으로 몰렸지요? 사시입니다. 지조 높은 우국지사에게도 이런 흉은 있었던 겁니다.

송인명은 영조 때 좌의정까지 지냈습니다. 정승이라는 최고의 관직에 올랐던 분이지요. 이분에게도 결정적인 흠이 있습니다. 살짝 벌리고 있는 입 사이로 툭 튀어나온 앞니 두 개가 보이지요. 뻐드렁니입니다. 더구나 두 앞니 사이는 멀찌감치 벌어졌습니다. 입을 열 때마다 발음이 새

채용신.
「황현 초상」(부분)

채용신, 「황현 초상」, 비단에 채색, 95×65.5cm, 1911, 보물 1494호, 개인 소장

작자 미상, 「송인명 초상」, 비단에 채색, 37×29.1cm, 개인 소장

어나오겠지요. 듣는 사람은 풋 하고 웃음을 터뜨릴 겁니다. 정승이라고 봐주지 않고 흉까지 그대로 그린 겁니다.

이런 놀라운 사실성은 서양의 초상화와 비교를 통해서도 확인이 가능합니다. 흔히 서양 사람들은 굉장히 과학적이라고 평가하잖아요. 그런 만큼 초상화도 우리보다 훨씬 정확하고 세밀할 것이라고 지레짐작합니다. 하지만 우리 초상화도 정확함과 세밀함에서 결코 뒤지지 않습니다.

윤두서와 독일 화가 알브레히트 뒤러는 자화상으로 유명합니다. 두 사람 모두 사진 뺨치듯 사실적으로 자신의 모습을 그려냈습니다. 두 그림 모두 세어 가면서 그린 듯한 수염의 극사실적인 묘사가 돋보입니다.

그런데 자세히 관찰해 보면 차이가 납니다. 두 자화상의 콧수염과 턱수염 세 군데(각각 2제곱센티미터)에 분포하는 털의 개수를 세어 보았더니 윤두서는 각각 25/28/27개, 뒤러는 12/17/16개였답니다. 윤두서는 평균 26.7개, 뒤러는 15개이지요. 윤두서의 자화상이 훨씬 정교하다는 뜻입니다.

우리 초상화의 사실성은 이렇게 뛰어납니다. 같은 동양권 나라인 중국, 일본은 물론 서양의 초상화와 비교해도 두드러지는 특징입니다. 수백 년이 지난 지금까지도 초상화를 바탕으로 병을 진단할 수 있으니, 놀랍다 못해 무서울 정도입니다. 이런 사실성이 조선시대 사람들의 얼굴에 대한 궁금증 풀어주는 열쇠가 되는 셈이지요.

윤두서, 「자화상」,
종이에 수묵담채,
8.5×20.3cm, 1713년경,
국보 230호,
전남 해남 윤씨 종가

알브레히트 뒤러, 「자화상」, 나무판에 유채, 67×49cm, 1500, 뮌헨 알테피나코테크 미술관

죽음의 병 천연두,
마마신 납신다

요즘 사람들이 가장 두려워하는 병은 암입니다. 조선시대에는 단연 천연두였습니다. 한 번 걸리면 많은 사람들이 줄줄이 죽어나갔거든요.

천연두를 조선시대에는 두창, 두진이라고 불렀습니다. 다른 말로 마마라고도 부릅니다. 마마라는 말은 왕, 왕비, 대비, 세자에게 붙이는 극존칭입니다. 상감마마, 대비마마, 세자마마처럼 말이죠. 천연두 역시 큰마마, 마마손님, 별성마마, 호구마마 등으로 불렀습니다. 그만큼 두려움의 대상이었기에 붙여진 이름입니다.

마마는 높은 열이 동반되는 전염병입니다. 온몸에 붉게 피어오른 열꽃을 마마꽃이라고 했습니다. 그러다가 고름이 멎고 검은 딱지가 만들어지면서 낫게 됩니다. 마마에 걸린 사람은 살아난다 해도 얼굴이나 팔다리에 오돌토돌한 곰보 자국이 생깁니다. 이 자국은 매우 흉해서 특히

158

여자의 경우에는 문제가 컸습니다. 그래서 마마를 앓더라도 될 수 있으면 흔적이 남지 않게 하려고 애를 썼지요.

마마에 걸리면 신통한 약이 없었습니다. 고작 열을 식히기 위해 약품을 개어 눈두덩과 입술에 바르는 정도였습니다. 간혹 개똥을 말려 가루로 만들어 먹기도 하였습니다만 치료가 될 리 없었지요. 그저 병이 낫게 해달라고 비는 수밖에요.

마마에 걸린 환자는 귀한 손님처럼 대접했습니다. 마마에 걸린 아이에게는 어른들도 존댓말을 썼습니다. 음식도 환자부터 먼저 먹였지요. 집안사람들도 덩달아 몸조심했습니다. 함부로 웃거나 떠들지 않았으며 술과 고기도 금했습니다. 청소도 하지 않고 머리도 빗지 않았지요. 나중에는 마마신을 내보내는 배송굿까지 벌이기도 했습니다.

마마는 1796년 영국의 제너가 소에서 뽑은 면역 물질인 우두를 개발하여 접종하면서 예방할 수 있게 되었습니다. 약한 균을 일부러 집어넣어 미리 앓게 하는 방법입니다. 한 번 마마를 앓으면 면역력이 생겨 다시는 안 걸린다는 원리를 이용했지요. 우리나라에는 1879년 지석영 선생이 종두법을 배워서 널리 전파했습니다. 1970년까지만 해도 상처를 내어 우두균을 넣었기에 어깨에 볼록한 흉터가 남게 되었지요. 1980년 세계보건기구는 천연두가 완전히 사라졌다고 발표했습니다.

10

김홍도가 그린 게 아니라고?

『단원풍속도첩』의 진위에 관한 수수께끼

🔍 국민 풍속화

김홍도는 안견, 장승업과 더불어 조선시대 3대 화가로 꼽힙니다. 그
만큼 솜씨가 뛰어났고 자신만의 개성이 담긴 그림을 그렸습니다. 흔히
김홍도는 풍속화를 잘 그린 화가로만 알고 있는데 잘못된 선입견입니다.
그는 풍속화는 물론, 산수화, 인물화, 도석화(신선과 부처 그림), 영모화(동
물 그림), 화조화(꽃과 새 그림), 궁중행사도 등 모든 그림에 능한 만능 화
가였지요. 그런데도 풍속화가로만 알려진 까닭은 그의 풍속화가 매우 유
명하기 때문입니다.

공부 못하는 아이가 훈장님에게 종아리를 맞자 오히려 웃음바다로

김홍도, 「춤추는 아이」, 『단원풍속도첩』에 수록, 종이에 담채, 27×22.7cm, 국립중앙박물관

김홍도, 「씨름」, 『단원풍속도첩』에 수록, 종이에 담채, 27×22.7cm, 국립중앙박물관

김홍도, 「벼 타작」, 『단원풍속도첩』에 수록, 종이에 담채, 27×22.7cm, 국립중앙박물관

학년	교과서	쪽수	작품
5-1	사회	126	「활쏘기」「윷놀이」
5-2	사회	20	「자리 짜기」
		28	「서당」
		31	「빨래터」「점심」
5-2	사회과탐구	6	「춤추는 아이」
		21	「씨름」
		23	「우물가」「점심」「빨래터」「행상」
		30	「벼 타작」

초등학교 사회 교과서에 실린 김홍도 『단원풍속도첩』의 그림들(2014년 현재)

변해 버린 「서당」, 단옷날 벌어진 씨름판의 아슬아슬한 순간을 생생하게 묘사한 「씨름」, 열심히 일하는 사람들 옆에 삐딱하게 누워 감시만 하는 양반을 그린 「벼 타작」…… 대한민국 사람들이라면 누구나 한 번쯤은 보았을 낯익은 풍속화입니다. 우리나라에서는 모르는 사람들이 없기에 '국민 풍속화'로 불리는 유명한 작품들이지요.

　이 풍속화들은 모두 『단원풍속도첩』에 실려 있습니다. 작품성은 물론 조선시대 생활상을 날것 그대로 보여주는 역사적 자료로서 가치를 인정받아 보물 제527호로도 지정되었지요. 『단원풍속도첩』에 실린 그림은 「서당」「논갈이」「활쏘기」「씨름」「행상」「춤추는 아이」「기와 이기」「대장간」「장터길」「시주」「나룻배」「주막」「고누놀이」「빨래터」「우물가」

「담배 썰기」「자리 짜기」「벼 타작」「그림 감상」「길쌈」「편자 박기」「고기 잡이」「신행」「새참」 등 모두 25점입니다.

　　잘된 작품도 있고 더러 수준이 낮은 그림도 섞여 있긴 하지만 조선 시대 풍속사 연구에 무척 귀중한 자료들이지요. 그렇다 보니 초등학교 사회 교과서에는 단골처럼 등장하게 되었습니다. 무려 13점(중복 수록 작품 포함)이나 실렸습니다. 단일 화가의 작품으로는 드물게 많은 경우 입니다.

김홍도가 아니다

　　이렇게 유명한 화첩이니 너나 할 것 없이 모두 김홍도의 작품들로 믿어 의심치 않았지요. 솜씨도 그러려니와 '김홍도인'이라는 인장이 선명 하게 찍혀 있기 때문입니다. 그런데 최근 『단원풍속도첩』에 실린 그림이 김홍도의 작품이 아니라는 주장이 나오기 시작했습니다. 몇몇 뛰어난 작품 외에 도저히 그의 솜씨라고는 믿기지 않는 수준 낮은 그림도 섞여 있거든요.

　　이 사실은 벌써 오래전부터 미술학자들 사이에 퍼져 있었습니다. 그 렇지만 밖으로 소문이 크게 날까 쉬쉬해왔지요. 『단원풍속도첩』은 김홍

도의 대표작으로 오랫동안 굳게 믿어져왔기에 미술계에 끼칠 충격이 너무 커서였습니다.

『단원풍속도첩』을 김홍도가 그리지 않았다? 우리가 지금껏 믿어온 『단원풍속도첩』이 가짜라는 말이 되는 겁니다. 대체 무슨 까닭으로 이런 충격적인 주장을 하는 걸까요? 가짜 논란은 크게 세 가지로 정리할 수 있습니다.

첫째, 모두 김홍도의 작품이 맞는다는 견해입니다. 김홍도가 말년에 직접 『단원풍속도첩』을 편집해서 만들었다는 것이지요.

둘째, 모두 김홍도의 작품이 아니라는 견해입니다. 도화서 화원들이 그림 교본용으로 엮은 화첩인데, 적어도 두 명 이상의 화원이 그린 흔적이 엿보인다는 것입니다.

셋째, 여섯 점만 김홍도의 작품이고 나머지는 모두 가짜라는 견해입니다. 『단원풍속도첩』을 엮은 사람이 구색을 맞추기 위하여 진짜에 가짜를 섞어 놓았다는 것이지요.

이렇듯 보물 문화재를 놓고 가짜 논란이 벌어지자 『단원풍속도첩』을 소장하고 있는 국립중앙박물관에서는 서둘러 연구 결과를 내놓고 모두 진짜 김홍도의 작품이라고 발표했습니다. 가짜 논란을 가라앉히자는 생

각이 앞선 것 아닐까요.

🔍 모두 진품이다

국립중앙박물관은 『단원풍속도첩』을 그린 종이와 필치(글씨나 그림의 획에 드러나는 기세)에 대한 현미경 관찰, 엑스선 및 적외선 투시 조사 결과를 내놓았습니다.

먼저 종이의 재질을 조사한 결과 25점이 모두 같은 방법으로 만든 한지를 사용하고 있다고 했습니다. 종이의 재질이 모두 같다면 비슷한 시기에 한 사람이 그린 그림이라는 결론이 나옵니다. 결국 『단원풍속도첩』은 김홍도 한 사람의 작품이라는 뜻이지요.

또 그림을 그리기도 전에 종이가 많이 손상되었다는 결과도 나왔습니다. 야외에서 직접 보며 풍속을 그리려고 종이를 가지고 돌아다녔기 때문이지요. 김홍도가 『단원풍속도첩』의 모든 그림을 바깥에서 직접 그렸다는 뜻입니다.

계명대학교 이중희 교수도 비슷한 의견을 냈습니다. 『단원풍속도첩』은 김홍도가 말년에 조선의 풍속을 모두 그려 두려는 의도로 만들었다는 거지요. 그러다 보니 몇몇 작품에 손발을 잘못 그리는 등 작은 실수

가 있었고, 젊었을 때보다 팔 힘이 떨어져 수준 낮은 그림도 섞였을 것이라고 여겼습니다. 여러 화가의 작품이 섞여 있는 흔적이 엿보이는 것도 그릴 때 모필(짐승털 붓)과 죽필(대나무를 쪼개서 만든 붓)을 섞어 써서 그렸기 때문이라고 했습니다. 사실상 김홍도 한 사람이 모두 그렸다는 견해입니다.

모두 가짜다

한성대학교 강관식 교수는 강한 반론을 폈습니다. 『단원풍속도첩』의 모든 그림이 김홍도의 작품이 아니라는 겁니다. 「씨름」 「서당」 「춤추는 아이」 등 뛰어난 작품조차 김홍도의 솜씨가 아니며 나머지는 볼 필요도 없이 수준 미달의 작품이라고 말입니다.

「서당」에는 훈장의 어깨가 너무 과장되었고, 왼쪽 두 아이는 팔과 다리가 함께 붙어 있는 듯 어색합니다. 「춤추는 아이」 「씨름」에는 왼손과 오른손이 바뀌는 실수도 나타나지요. 「논갈이」도 소가 하늘로 올라가는 듯하고 농부의 어깨도 너무 으쓱합니다. 이런 건 베낀 그림에서만 나타나는 특징이라고 합니다. 김홍도의 진본을 앞에 두고 다른 사람이 베껴 그렸다는 뜻입니다. 특히 「나룻배」는 필치가 너무 수준 미달이어서 진짜 김

김홍도, 「서당」, 『단원풍속도첩』에 수록, 종이에 담채, 27×22.7cm, 국립중앙박물관

김홍도, 「논갈이」, 『단원풍속도첩』에 수록, 종이에 수묵담채, 27×22.7cm, 국립중앙박물관

김홍도, 「나룻배」, 『단원풍속도첩』에 수록, 종이에 수묵담채, 27×22.7cm, 국립중앙박물관

홍도가 그렸더라도 마음에 들지 않아 찢어 버렸을 것이라고 했습니다. 이 작품은 칼로 종이 일부를 도려내고 다시 그려 붙인 흔적도 보이는군요.

『단원풍속도첩』 속 25점의 작품은 화풍도 일정하지 않습니다. 김홍도의 화풍이 있는가 하면 김득신이나 또 다른 화가의 화풍도 있거든요. 여러 사람이 그린 것을 섞어 놓았다는 뜻입니다. 이건 애송이 화원들이 김홍도나 김득신의 화풍을 배우려고 베낀 증거입니다. 김홍도의 후배인 도화서 화원들이 선배들의 훌륭한 작품을 교본으로 삼기 위해 만든 모사본(원본을 본떠서 베낀 책이나 그림)일 가능성이 높지요. 따라 그리려다 실수로 묻힌 먹 자국까지 보이는 게 그 증거입니다. 또 종이가 찢기고 밀리는 듯한 훼손 현상이 나타나는 것도 이 화첩을 교본용으로 보는 증거이지요.

국립중앙박물관에서는 『단원풍속도첩』이 야외에서 스케치하듯 그려진 것이라고 했잖아요. 그런데 그림마다 정확하게 테두리를 그어 모두 그 안에다 그리고 색칠까지 했습니다. 야외에서 이렇게 꼼꼼하게 그리기는 어렵습니다. 작품에 찍힌 '김홍도인' 인장도 나중에 다른 사람이 만들어 찍었을 가능성이 높습니다. 작품마다 모두 찍힌 게 아니라 13점에만 찍혔거든요.

여섯 점만 진짜다

미술품 감정가 이동천 박사의 견해는 중간입니다. 25점의 작품 중 「그림 감상」「춤추는 아이」「씨름」「서당」「활쏘기」「대장간」이 여섯 점만 김홍도의 진품이고 나머지 열아홉 점은 가짜라는 겁니다. 여섯 점이 김홍도의 진품이라는 까닭은 솜씨가 뛰어나기도 하지만 잘 보이지 않는 미세한 흔적 때문입니다.

그림을 자세히 보면 붓 자국 위로 드문드문 점과 선이 찍힌 흔적이 나타납니다. 작품 위에 직접 종이를 놓고 베끼다 보니 먹물이 번진 흔적이지요. 누가 김홍도의 진품을 아래에 깐 다음 그 위에 다른 종이를 얹고 그대로 베낀 겁니다. 잘된 그림을 그대로 따라 그려 배우려고 했거나 위조품을 만들려는 의도였습니다. 이런 방식으로 판단하면 여섯 점만 김홍도의 진품이 되는 겁니다.

「그림 감상」의 부분.
먹물이 번진 흔적을 볼 수 있다.

김홍도, 「그림 감상」, 『단원풍속도첩』에 수록, 종이에 수묵담채, 27×22.7cm, 국립중앙박물관

김홍도, 「활쏘기」, 『단원풍속도첩』에 수록, 종이에 수묵담채, 27×22.7cm, 국립중앙박물관

김홍도, 「나그네의 곁눈질」,
『행려풍속도병』에 수록, 비단에 담채,
100×38cm, 국립중앙박물관

아까 강관식 교수는 「서당」 그림에서 왼쪽 두 아이의 팔과 다리가 붙어 있는 것 같다고 했잖아요. 이동천 교수는 왼발 무릎을 세우고 오른발을 접어서 엉덩이로 깔고 있는 자세이기에 그렇게 보인다고 했습니다. 어깨를 옆 아이의 다리로 구별해서 그리면 정상처럼 보인다는 겁니다. 또 「논갈이」에서 쟁기를 모는 농부의 어깨가 부러진 것처럼 올라가 있다는 지적에 대해서도 김홍도만의 특징으로 파악했습니다. 「서당」의 훈장 어깨, 「활쏘기」의 활을 손보는 사람 어깨에서도 이런 특징이 엿보이거든요. 왼손과 오른손을 바꾸어 그린 것도 거침없이 빨리 그리는 김홍도의 특징 때문이라고 했습니다. 김홍도가 그린 『행려풍속도병』의 「나그네의 곁눈질」이라는 작품에도 왼쪽 아래 그려진 여인의 팔이 뒤바뀐 걸 볼 수 있거든요.

　　이처럼 『단원풍속도첩』이 진짜냐 가짜냐를 놓고 전문가들은 폭포수처럼 많은 견해를 쏟아냈습니다. 그만큼 관심을 끄는 작품이기 때문입

「나그네의 곁눈질」의 부분.
여인의 팔이 거꾸로 붙어 있다.

니다. 반론에 반론을 거듭하는 모습에서 우리 미술계가 살아 있음을 다시 한 번 실감하지만 논란은 점점 오리무중으로 빠져드는 느낌입니다. 과연 어느 쪽의 견해가 맞는지 아직도 정확한 시시비비는 가리지 못했거든요. 『단원풍속도첩』에 김홍도의 가짜 작품이 섞여 있다는 것은 어느 정도 사실인 듯합니다. 그렇다고 해서 『단원풍속도첩』의 가치가 떨어지는 것은 아닙니다. 조선 후기에 그려진 것은 사실이 분명하니 당시 풍속을 고스란히 선해주는 값진 작품이거든요. 또 유명 화가와 도화서 화원이 서로 교감하며 풍속화를 완성해 나가는 모습에서 당시 미술계의 동향도 알 수 있습니다.

만능 화가
단원 김홍도

흔히 김홍도 하면 솜씨 좋은 풍속화가로만 알고 있습니다. 「한국을 빛낸 100명의 위인들」이라는 노래에 보면 "3년 공부 한석봉 단원 풍속도 방랑시인 김삿갓"으로 소개되어 있을 정도이니까요. 우리가 어렸을 때부터 배워온 교과서에 김홍도의 풍속화가 많이 나오는 바람에 그런 선입견을 가지게 된 겁니다.

그렇지만 김홍도는 풍속화만을 잘 그린 화가는 아닙니다. 산수화, 인물화, 도석화, 화조화, 동물화까지 모든 분야에 천재적인 재능을 빛낸 만능 화가였습니다. 서슴없이 김홍도를 우리나라 5,000년 역사상 가장 뛰어난 화가로 꼽는 사람도 있습니다.

김홍도는 코흘리개인 일곱 살 무렵에 문인이자 화가인 강세황에게 그림을 배우기 시작했습니다. 스무 살 무렵에는 도화서에 들어가 이름을

떨치기 시작하지요. 김홍도의 재능을 알아준 사람은 정조 임금이었습니다. 정조는 예술적 안목이 매우 뛰어났는데 예사롭지 않은 김홍도의 솜씨를 한눈에 알아보았습니다. 이후로 김홍도는 정조가 내린 특별한 임무를 수행하게 됩니다. 중요한 궁중 행사 그림을 도맡아 그렸고, 세 번이나 임금의 초상인 어진을 그리는 일에 참여했으며, 정조가 직접 가보지 못한 금강산과 단양 팔경의 아름다운 경치를 그려다 바쳤습니다. 사도세자의 명복을 빌어주기 위해 세운 용주사의 후불탱화(법당의 불상 뒤편에 걸어두는 불교 그림)도 직접 그렸습니다. 나중에는 일본 지도를 그리러 대마도까지 다녀오게 됩니다.

당시에는 '차비대령화원 제도'가 있었습니다. 도화서 화원 중에서도 가장 뛰어난 사람을 뽑아 왕실과 관련된 중요한 그림을 그리게 한 것입니다. 그런데 김홍도는 차비대령화원에도 열외였습니다. 오로지 임금의 특별한 명을 받아 그림을 그린 겁니다. 나중에 정조는 자신의 문집인 『홍재전서』에 나라의 중요한 그림은 모두 김홍도에게 맡겼다고 적기도 했습니다. 이런 김홍도도 정조가 갑자기 세상을 떠나자 그만 힘을 잃고 말았습니다. 몹쓸 병에 걸려 고생하고 아들의 수업료를 내지 못할 정도로 가난에 시달렸습니다. 결국 김홍도는 언제 어디서 죽었는지조차 알 수 없고 무덤 역시 찾을 길 없게 되었습니다.

11

천지개벽, 해와 달이 함께 떴다?

왕의 그림 「일월오봉병」에 관한 수수께끼

🔍 만 원권 지폐

만 원권 지폐 앞면의 주인공은 세종대왕입니다. 익선관을 쓰고 곤룡
포를 입은 점잖은 모습. 똑똑한 분이니 날카롭게 생겼을 법도 한데 의외
로 푸근한 이웃집 아저씨 같은 인상입니다. 물론 세종대왕의 모습이 만
원권에 실린 것과 똑같지는 않았을 겁니다. 실제 세종대왕 얼굴을 보고
그린 것이 아니니까요. 아쉽게도 조선시대에 그린 초상화가 전해지지 않
아 1979년 김기창 화백이 새로 그린 것입니다. 그러니 설사 세종대왕이
살아 돌아온다고 해도 우리는 그를 못 알아볼 겁니다.

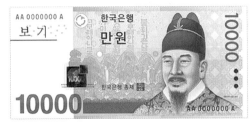

만 원권 앞면

불휘 기픈 남간 바라매 아니 뮐새, 곳 됴코 여름 하나니

세종대왕 얼굴 뒤쪽에 적혀 있는 글입니다. 한글로 쓴 첫 번째 책
『용비어천가』 2장에 나오는 내용이지요. "뿌리가 깊은 나무는 바람에 흔
들리지 않으니, 꽃이 좋고 열매가 많이 열리니"라는 뜻입니다. 한글 창제
는 세종대왕의 가장 큰 업적이니 최초의 한글 책 내용이 초상화와 함께
실리는 것이 당연하겠지요.

『용비어천가』 아래쪽에 낯선 그림 한 점이 보입니다. 붉은 해와 하얀
달이 함께 떠 있는데다 기하학적 문양의 산봉우리와 물결까지, 어쩐지
신비한 느낌이 들기도 합니다. 세종대왕과 함께 있으니 아무래도 예사
그림은 아니겠지요. 눈 밝은 사람은 벌써 눈치 챘을지도 모르겠습니다.
조선의 정궁인 경복궁 근정전에도 이 그림이 있거든요.

이상합니다. 하늘에 해와 달이 함께 떠 있잖아요. 천지가 개벽하지

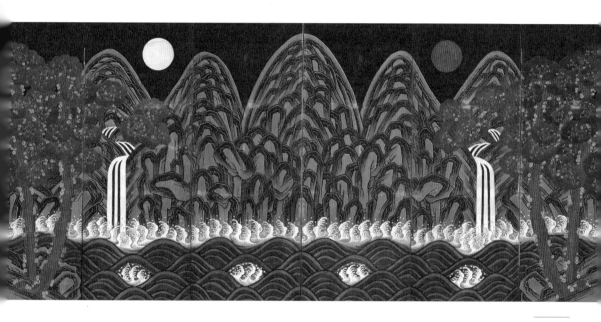

작자 미상, 「일월오봉병」, 비단에 채색, 149.3×325.8cm, 19세기, 국립고궁박물관

않는 이상 이게 가능한 일일까요?

이들이 동시에 떠 있다는 것은 현실에서 절대 일어날 수 없는 현상입니다. 시간과 공간을 초월했다는 뜻입니다. 비정상적인 현상을 그렸으니 당연히 상징적인 그림이 되겠지요.

해와 달, 다섯 봉우리

낯설고도 신비한 이 그림의 제목은 「일월오봉병」입니다. 해日와 달月이 있으니 '일월', 산봉우리가 다섯 개이니 '오봉', 그리고 '병'은 병풍에 그렸다는 뜻입니다. 봉우리 '봉峰' 대신 큰 산 '악嶽'자를 써서 '일월오악도'라고 하기도 하지요. 줄여서 '일월도' 혹은 '오봉병'이라고 부릅니다. 조선 시대에는 주로 '오봉병'이라는 말을 썼습니다.

푸른 하늘을 배경으로 오른쪽에는 붉은 해가, 왼쪽에는 하얀 달이 떴습니다. 산 위로 해와 달이 떠 있는 모습은 무척 낯익습니다. 우리가 흔히 생각하는 우주의 모습이지요. 하늘 아래로는 다섯 개의 산봉우리가 있습니다. 가운데 산봉우리가 가장 높고 크군요. 산골짝 양쪽에 있는 한 쌍의 폭포에서 물이 흘러내립니다. 물은 물결을 이루며 아래쪽 검은 땅으로 흘러들어 대지를 적십니다. 양쪽으로는 한 쌍씩 모두 네 그루

의 소나무도 보입니다. 붉은색 적송으로 소나무 중에서도 가장 성스러운 종류이지요.

해와 달, 산, 땅과 물, 소나무……. 십장생 그림에 나오는 무생물이 다 들어갔군요. 영험하다고 여긴 자연물의 모습입니다. 세상을 이루는 기본적이고 중요한 것들이 빠지지 않았습니다. 아 참! 딱 한 가지 사람만 빠졌군요. 전체 모습은 정확한 좌우 대칭을 이루었습니다. 세상은 이렇게 균형을 이뤄야만 제대로 돌아가겠지요.

이런 기하학적 문양의 천지개벽한 그림은 왜 그렸을까요? 어떤 쓰임새가 있기에 이렇듯 정성스럽게 그렸을까요?

○ 왕이 있으면 어디라도

「일월오봉병」은 만 원권 지폐에 세종대왕과 함께 나옵니다. 경복궁 근정전에서도 볼 수 있다고 했지요. 세종대왕이나 경복궁 모두 임금과 연관이 있습니다. 임금이 앉는 어좌 뒤에는 반드시 놓아야 하는 그림이거든요. 「일월오봉병」은 임금과는 떼려야 뗄 수 없는 그림입니다.

조선시대에는 궁중 행사인 진연(나라에 경사가 있을 때 궁중에서 여는 잔치), 진찬(진연보다 규모가 작고 의식이 간단함)이 더러 열렸습니다.

1829년(기축년)에 열린 진찬은 순조 임금이 나이 마흔이 됨과 동시에 왕위에 오른 지 30주년을 기념하는 잔치였습니다. 창경궁 자경전에서 열린 축하 잔치에는 왕세자는 물론 수많은 신하들도 참석하여 임금의 만수무강을 빌었지요. 이 잔치를 기록한 그림이 「순조기축진찬도」입니다. 그런데 정작 잔치의 당사자인 임금의 모습은 보이지 않습니다. 임금은 어디로 갔을까요?

임금도 분명 참석했습니다. 임금과 한 몸이나 마찬가지인 「일월오봉병」이 보이거든요. 임금은 병풍 앞 어좌에 앉아 있는 중입니다. 단, 그림에서 임금의 모습은 직접 그리지 않았지요. 최고로 지엄한 존재를 함부로 그릴 수 없기 때문입니다. 혹시 그림을 훼손하기라도 하면 큰일 나니까요. 어좌가 비어 있더라도 '오봉병'이 보이면 임금은 그 앞에 앉아 있는 것이라고 할 수 있습니다.

임금이 바깥으로 행차를 나가 잠시 앉아 쉬는 경우에도 반드시 '오봉병'을 놓았습니다. 심지어 장례를 치를 때 관 뒤에도 놓았다고 합니다. '오봉병'은 죽어서나 살아서나 임금과 한 몸인 셈입니다.

조선시대에는 정기적으로 임금의 초상화인 어진을 그렸습니다. 돌아가신 임금의 어진은 진전에다 모셔 두었지요. 어진을 걸어 둔 진전에도 '오봉병'을 두었습니다. 전주 경기전에 있는 「태조 어진」 뒤에도 '오봉병'이 있는 모습을 확인할 수 있습니다. 어진을 그릴 때 아예 '오봉병'을 함께

작자 미상, 「순조기축진찬도」, 비단에 채색, 149×413cm, 1829, 호암미술관

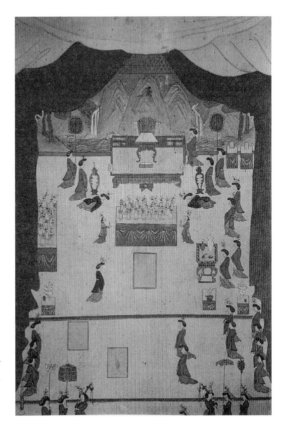

「순조기축진찬도」의 통명전 부분.
'오병봉'을 두어 왕이
참석했음을 나타냈다.

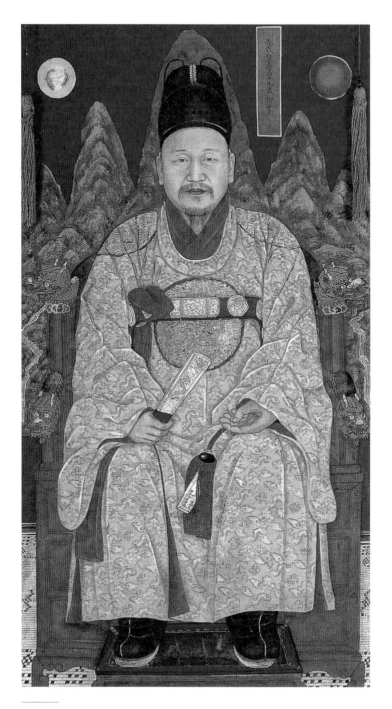

전 채용신, 「고종 어진」, 비단에 채색, 137×70cm, 원광대학교 박물관

그리는 경우도 있습니다. 「고종 어진」은 '오봉병'과 임금이 한 몸이라는 것을 상징적으로 보여주는 그림이지요.

오봉병은 보통 8폭 병풍으로 그리지만 4폭, 또는 한 폭짜리 병풍도 있으며 삽병으로도 만들었습니다. 삽병은 그림을 나무틀에 끼워 세워두는 장치입니다. 병풍보다는 작고 간단해서 이동하기가 편하지요.

만 원권 지폐 세종대왕 초상 뒤에 「일월오봉병」 그림이 있는 까닭을 이제야 알겠지요. 원래 다른 지폐에는 그림이 모두 뒷면에 있습니다만 만 원권만은 예외로 앞면에 '오봉병' 그림을 넣었습니다. 임금인 세종대왕과 분리해서 놓을 수 없으니까요(그런데 이게 잘못된 도안이라는 이야기도 있습니다. 『조선왕조실록』에 '오봉병'에 관한 가장 이른 기록은 1632년에 나옵니다. 세종대왕은 1450년에 돌아가셨잖아요. 당시에는 '오봉병'이 사용되지 않았을 수도 있다는 말입니다).

지금 우리나라를 대표하는 대통령에게도 '오봉병'과 비

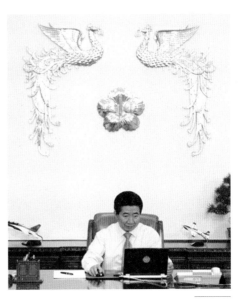

청와대 대통령 집무실에 있는 봉황 문양

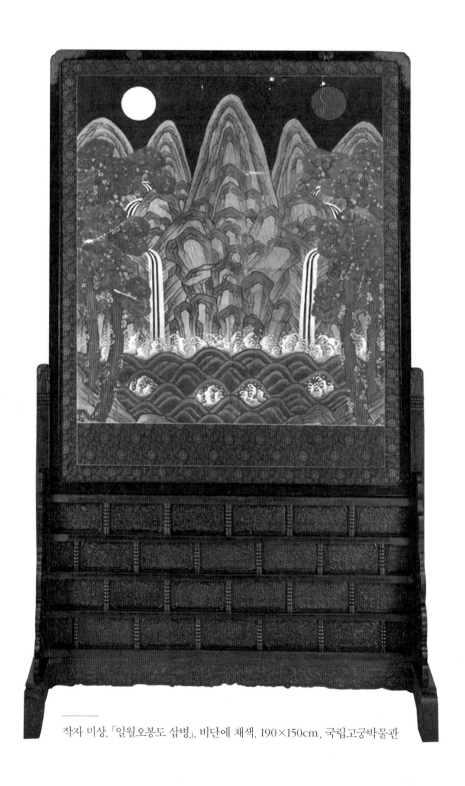

작자 미상, 「일월오봉도 삽병」, 비단에 채색, 190×150cm, 국립고궁박물관

숫한 역할을 하는 상징물이 있습니다. 대한민국 대통령을 상징하는 봉황 문양입니다. 대통령이 있는 청와대에서 사용하는 물건에는 모두 봉황이 그려져 있습니다. 대통령이 타는 비행기나 승용차에도 봉황 문양이 새겨져 있지요. 청와대 집무실의 대통령이 일하는 책상 뒤에도 봉황 문양이 그려져 있습니다. 마치 조선시대 어좌 뒤에 '오봉병'이 있던 것과 비슷한 장면입니다.

오봉병의 의미

　그렇다면 「일월오봉병」에 나오는 사물은 어떤 뜻을 지니고 있을까요? 왜 이것들이 조선의 임금을 대표하는 상징물이 되었을까요?

　'오봉병'의 가장 중요한 사물은 해와 달, 그리고 다섯 봉우리입니다. 이건 동양 사상의 핵심인 음양오행설과 관계 깊습니다. 동양에서 음양오행은 세상과 우주 전체를 돌아가게 하는 운행 법칙입니다. 이렇게 따지면 해와 달은 음양인 '일월', 다섯 봉우리는 오행인 '목화토금수'가 되는 겁니다(해와 달이 왕과 왕비를 상징한다는 견해도 있습니다). 현재 우리가 사용하는 요일 명칭인 '일월화수목금토'가 음양오행에서 나온 말이지요. 화성, 수성, 목성, 금성, 토성, 해와 달 등 태양계를 이루는 중요한 행

성 명칭도 모두 음양오행에서 나왔습니다. 그러고 보니 우주의 시공간이 모두 음양오행으로 이루어졌습니다. 일월오병은 우주, 곧 온 세상을 상징하게 되는 거지요.

다른 의견도 있습니다. 「일월오봉병」 그림을 시에서 따왔다는 견해입니다.

하늘이 그대를 편하도록 지키시고
그로써 흥하지 않는 것이 없습니다.
산 같고 언덕 같고
등성이 같고 능 같고
물이 흘러 이르는 것과 같아
이에 더할 것이 없습니다
(중간 생략)
달이 차는 것 같고
해가 뜨는 것 같고
남산이 장수하는 것 같아
이지러지지 않고 무너지지 않으며
소나무 잣나무가 무성한 것 같아
그대를 받들지 않는 것이 없습니다.

『시경』이라는 책에 나오는 「천보」라는 시입니다. 천보는 하늘이 지켜 주신다는 뜻이지요. 이 시는 임금의 덕을 칭송하고 그를 위하여 하늘과 조상들의 축복을 기원하는 내용입니다. 여기에는 '오봉병'에 등장하는 해, 달, 산, 소나무, 물, 언덕이 모두 나옵니다. 그림과 놀랍도록 똑같습니다. 시의 내용에도 왕실의 대가 끊어지지 않고 영원하길 기원하는 마음이 담겼습니다. 그래서 '오봉병' 속 상징물이 여기에서 비롯되었다고 하는 것이지요.

이 견해에 따르면 '오봉병'은 중국 최고의 시집 『시경』의 영향으로 성립된 겁니다. 하지만 '오봉병' 그림이 중국에는 없습니다. 민화 「십장생도」나 「윤리문자도」가 조선에서 독특하게 발전된 것처럼 '오봉병'도 조선에서만 임금을 상징하는 독특한 그림으로 자리 잡게 되었지요.

마지막으로 한 가지, '오봉병' 속에는 세상의 중요한 사물이 모두 들었는데 유독 사람만 빠졌다고 했습니다. 가장 중요한 사람이 빠진 까닭은 무엇일까요?

'오봉병'은 그림만으로는 미완성 상태의 작품입니다. 사람이 빠졌으니까요. '오봉병' 그림 앞에 임금, 즉 사람이 앉아야 비로소 완성되는 겁니다. 결국 마지막 완성의 방점을 찍는 것은 사람입니다. 사람 중에서도 가장 존엄한 임금, 그래서 '오봉병'은 임금을 상징하는 그림이 되었고 임금이 있는 곳이라면 빠뜨릴 수 없게 된 것이지요.

우주 운행의 원리,
음양오행

음양오행은 음양陰陽과 오행五行을 함께 묶어 부르는 말입니다. 우리나라를 비롯한 동양에서 음양오행은 정치, 의학, 철학, 문화, 예술 등 여러 학문의 바탕이었습니다. 지금도 한의학, 건축, 미술, 음악, 음식, 천문, 지리 등 거의 모든 분야에서 빠지지 않고 거론되고 있지요.

음양은 우주나 인간의 모든 현상이 음과 양에 따라 결정된다는 것입니다. 남과 여, 해와 달, 낮과 밤, 하늘과 땅, 딱딱함과 부드러움, 웃음과 울음, 달고 씀, 선과 악……. 세상 만물은 대부분 음양의 짝으로 이루어져 있습니다. 만약 짝을 이루는 것 중 어느 한 가지라도 없어진다면 세상은 제대로 돌아가지 않겠지요. 결국 음양은 서로 대립하고 순환하는 이원적 원리로 조화를 이룹니다. 현대의 컴퓨터에도 이를 활용한 2진법의 원리가 도입되었지요.

오행은 물水, 불火, 나무木, 쇠金, 흙土 다섯 가지 원소가 음양의 원리에 따라 움직여 우주의 만물이 생겨나고 없어진다는 겁니다. 다섯 가지 원소는 사람이 살아가는 데 없어서는 안 되는 필수적 재료입니다. 순서도 사람의 생명을 유지하는 데 가장 중요한 물과 불에서 시작해서 생활 재료인 나무, 쇠붙이를 거쳐 모든 것의 기반이 되는 흙으로 이어집니다. 오행은 서로 순서를 바꿔가면서 화합 또는 대립합니다. 이러는 사이에 새로운 것이 태어나고 또 없어지기도 하는 것이지요.

　　음양오행 이론은 서양의 물리학 법칙으로는 설명이 되지 않습니다. 그래서 과학성, 객관성을 중요시하는 서양에서는 '신비' 또는 '미신'이라는 극단적인 평가를 받기도 하지요. 음양오행 이론은 무척 복잡하고 심오하여 접근하기가 쉽지 않습니다. 요즘에는 오히려 서양에서 관심을 갖고 연구하는 이론입니다.

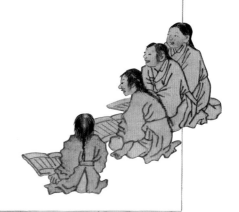

개, 고양이는 왜 그랬을까??

개와 고양이 그림 속에 숨겨진 수수께끼

충성스러운 개

요즘 반려동물을 키우는 집이 많아졌습니다. 최근 한 조사에 따르면 서울 시민 16퍼센트가 반려동물을 키우고 있다고 합니다. 가족 수가 줄어들고 사람들 사이의 관계가 메말라 가면서 그만큼 정 붙일 데가 줄어들었다는 뜻 아닐까요.

반려동물의 종류도 다양합니다. 개, 고양이, 햄스터, 고슴도치, 토끼, 잉꼬, 앵무새, 열대어는 물론 심지어 뱀, 도마뱀, 이구아나, 카멜레온 같은 파충류도 있으니까요. 그래도 아직까지 가장 흔한 반려동물은 개와 고양이입니다. 귀여운데다 사람을 잘 따를 뿐 아니라 상호교감까지 가

196

능한 동물이니까요.

개는 인류와 생활한 가장 오래된 동물입니다. 처음에는 늑대를 붙잡아 길들였다고 하지요. 개라는 이름은 '캉캉' 하고 짖는 소리에서 비롯되었다는군요. 이 말이 강강 → 가희 → 가이로 변하면서 마지막에 개가 된 겁니다.

개는 매우 충성스런 동물입니다. 한번 만난 주인은 절대 배신하지 않는답니다. 심지어 목숨까지 버려가면서 충성을 바치기도 합니다. 술에 취해 잠자는 주인을 살리려 불을 끄다 대신 죽은 '오수의 개' 이야기는 유명합니다. 우리나라에서도 예로부터 삽사리, 진돗개, 풍산개 등 용감하고 영리한 토종개들을 많이 길렀지요. 개는 특히 후각이 매우 발달했는데 사람의 만 배나 됩니다. 덕분에 지금도 사람이나 물건을 냄새로 추적하는 군용견, 마약탐지견으로 활동하고 있지요.

사람과 가까운 만큼 오래전부터 그림 속 주인공으로도 자주 등장해 왔습니다. 약 1,500년 전에 만들어진 고구려 고분벽화(무용총, 각저총, 장천 1호분, 안악 3호분)에도 개가 그려져 있습니다. 무덤을 지켜주면서 주인의 영혼을 좋은 곳으로 인도하는 역할도 맡은 것이지요.

그런데 한 가지 이상한 점도 있습니다. 신성하고 충성스런 개가 속담에서는 '하룻강아지 범 무서운 줄 모른다' '개같이 벌어서 정승같이 쓴다' '개똥도 약에 쓰려면 없다'처럼 주로 하찮은 뜻으로 쓰이니까요. 또

각저총 고구려 고분벽화와 안악 3호분 고구려 고분벽화에 그려져 있는 개 그림

개살구, 개죽음, 개망신 등 단어에 '개'자가 붙어 버리면 정말 변변치 않다는 뜻이 되어버리기도 합니다. 이를 통해 개에 대한 옛 사람들의 이중적인 생각을 엿볼 수 있습니다.

그럼에도 조선시대 화가들은 개 그림을 많이 그렸습니다. 무엇보다 가까이 있어 관찰하기도 쉬웠고 좋은 의미도 지녔기 때문입니다. 개는 열두 가지 띠 동물에 포함되기도 하잖아요.

개와 함께 있는 나무

대표적인 개 그림은 이암의 「어미 개와 강아지」입니다. 시원한 나무

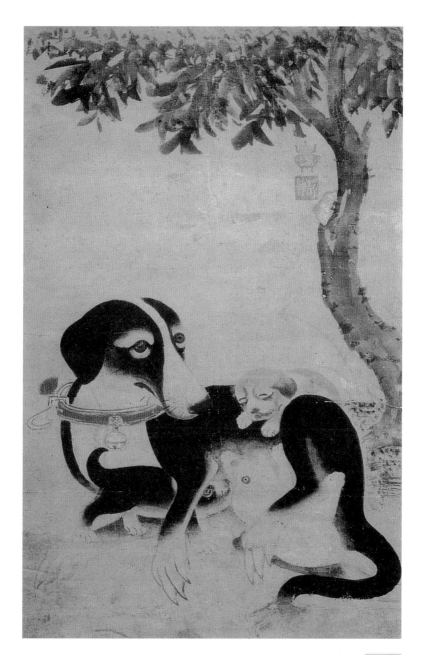

이암, 「어미 개와 강아지」, 종이에 담채, 73.5×42.5cm, 국립중앙박물관

그늘 아래 앉은 개 가족의 모습이 아주 정겹습니다. 복스럽게 생긴 어미 개는 비스듬히 누웠고 흰둥이, 검둥이, 누렁이 세 마리 강아지가 젖을 빨러 엄마 품을 찾고 있습니다. 정말 사랑스러운 모습인지라 해외에서 전시될 때면 외국인들도 가장 좋아하는 작품으로 꼽는다고 합니다. 화가 역시 개에게도 사람 못지않은 모성애가 있다는 것을 알려주고 사람도 개의 모성애를 닮으라는 뜻으로 그렸겠지요.

「어미 개와 강아지」에는 또 다른 뜻도 담겨 있습니다. 개의 중요한 임무가 도둑을 막고 집을 지켜주는 역할이잖아요. 그래서 화가들은 집이나 재산은 물론 건강과 복까지 잘 지켜달라는 의미로 개를 그렸지요.

개의 오른쪽에는 종류를 알 수 없는 나무 한 그루가 있습니다. 자세하게 그린 개에 비하면 대충 그리다 만 듯 성의가 없습니다. 차라리 그리지 않았더라면 더 좋은 작품이 되었을 텐데 하는 아쉬움이 들 정도입니다.

김두량의 「긁는 개」라는 작품도 보겠습니다. 이 그림은 가려워서 몸을 긁는 개의 모습을 순간적으로 잘 포착했지요. 북슬북슬한 털 한 올 한 올도 가는 붓으로 일일이 그렸습니다. 화가의 꼼꼼한 정성이 돋보이는 그림입니다. 무엇보다 압권은 개의 표정입니다. 가려운 곳을 긁었다는 시원함과 다리가 잘 닿지 않는 곳에 대한 안타까움을 함께 갖춘 표정이지요.

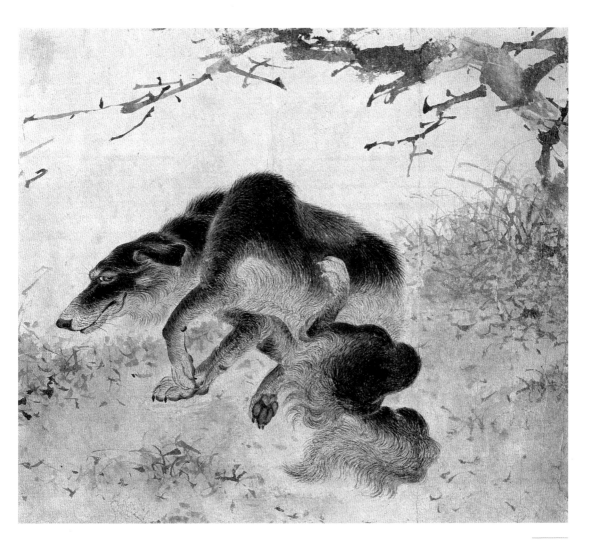

김두량, 「긁는 개」, 종이에 수묵, 23×26.3cm, 국립중앙박물관

그런데 이 그림에도 오른쪽에 나무 한 그루가 그려져 있습니다. 역시 털 하나하나 세심하게 그린 개에 비하면 대충 그린 모습입니다. 「어미 개와 강아지」나 「긁는 개」 모두 나무는 억지로 그려 넣은 듯 보입니다. 굳이 이렇게 나무를 그려야 했던 까닭이 있었을까요?

🔍 지키고 또 지키다

우리 옛 그림은 보는 그림이 아니라 읽는 그림입니다. 그림을 글씨로 생각해야 한다는 뜻입니다. 그냥 보기에는 아무 뜻 없이 그린 것 같은데 사실은 깊은 뜻이 숨어 있는 경우가 있거든요. 개와 나무도 마찬가지입니다. 개를 그리면 나무도 함께 그려야 뜻이 더욱 강조되거든요.

개는 한자로 '견犬'이나 '구狗'라고 씁니다. 더러 '술戌' 자로도 쓰지요. 십이간지인 자(쥐), 축(소), 인(호랑이), 묘(토끼), 진(용), 사(뱀), 오(말), 미(양), 신(원숭이), 유(닭), 술(개), 해(돼지)에서 열한 번째 등장하는 개를 뜻하는 한자도 '술'이거든요. 그런데 '술' 자는 '지키다'라는 뜻의 한자 '수戍' 자와 모양이 거의 같습니다. 그래서 개를 그리면 지킨다는 뜻이 되는 겁니다. 원래 개의 중요한 특징이 지키는 일인데 글자 모양까지 '지키다'니 뜻이 더욱 강조되었지요.

나무는 한자로 '목木'이라고 씁니다. 가로수, 보호수, 과수원, 수목원 등 때에 따라 '수樹' 자를 쓰는 경우도 상당히 많습니다. 그런데 나무 '수' 자는 지킬 '수守' 자와 소리가 같습니다. 그래서 나무를 그려도 '지킨다'라는 뜻이 됩니다.

개와 나무가 함께 있는 그림에 등장하는 네 글자의 한자를 모두 모으면 '술수수수戌戍樹守'가 되는군요. 지킨다는 뜻이 네 번이나 반복되었습니다. 이로써 홀로 개만 있는 그림보다 강력한 뜻을 지니게 된 것이지요. 그래서 개를 그릴 때는 나무도 함께 그리는 경우가 많습니다. 이런 그림을 방 안에 걸어놓으면 재산이나 건강을 지켜주는 것은 물론 잡귀신이나 질병도 얼씬 못한다고 믿었던 겁니다.

개 그림에 등장하는 다른 물건 역시 허투루 쓰이지 않았습니다. 「어미 개와 강아지」의 어미 개는 붉은 목줄을 둘렀잖아요. 붉은색은 벽사(요사스러운 귀신을 물리침)의 의미가 있습니다. 개 목에 두른 목줄은 잡귀신이나 질병 같은 나쁜 기운이 들어오지 못하게 하는 의미로 붉게 그렸습니다. 동짓날 붉은 팥죽을 먹는 까닭도 이와 관련이 있습니다.

🔍 고양이 앞에 쥐

개와 똑같이 사랑받은 동물은 고양이입니다. 개는 늑대를 길들였지만 고양이는 살쾡이를 길들인 것입니다. 고양이라는 이름 역시 우는 소리에서 나왔답니다. 고양이 소리를 유심히 들어 보세요. '골골골'(갸르릉갸르릉이라고 표현하기도 합니다), 쉬지 않고 소리를 내거든요. '골골'에 우는 소리를 표현한 말인 '앙'이 붙어 고양이가 되었다지요.

개가 냄새에 민감하다면 고양이는 빛과 소리에 민감합니다. 눈은 빛에 대하여 극도로 빠르게 반응하며 삼각형 모양의 귀 역시 재빨리 회전시켜 소리 나는 곳을 찾아냅니다. 심지어 1초에 2만5,000번 진동하는 주파수에도 반응한답니다. 이런 고양이를 옛날 사람들은 영물로 여기며 함부로 다루지 않았습니다. 그래서 고양이와 관련된 속담은 개보다 더 나은 것 같습니다. '고양이 앞에 쥐' '고양이 목에 방울 달기' '고양이에게 생선 맡긴다' 등 주로 고양이의 특성과 관련된 것들입니다.

고양이 역시 예로부터 집에서 많이 길렀습니다. 개가 집을 지켜준다면 고양이는 쥐를 잡아주거든요. 한 톨의 곡식이라도 아껴야 했던 조선 시대에 쥐를 잡아주는 고양이는 아주 고마운 동물이었지요. 화가들은 이런 고양이 그림을 많이 남겼습니다. 아쉽게도 쥐 잡는 모습을 그린 그림은 하나도 없지만요.

🔍 고양이는 일흔 살 어르신

　　고양이를 잘 그린 화가는 변상벽입니다. 변상벽은 고양이 그림을 잘 그려 별명조차 '변고양이'였지요. 대표적인 그림이 「참새와 고양이」입니다. 얼핏 보면 두 마리 고양이가 나무에 올라 참새를 잡으려고 하는 것 같습니다. 고양이는 쥐는 물론 새 사냥도 잘했으니까요. 고양이는 먹이를 사냥할 때 등 긴장하면 털이 바짝 섭니다. 이런 고양이 모습을 실제와 다름없이 순간 포착해냈습니다.

　　그런데 이상한 것은 참새의 행동입니다. 고양이가 잡으러 오는데 도망갈 생각은 전혀 않고 나무에 앉아 있으니까요. 그렇다면 고양이가 참새를 잡으려는 그림은 아닌가 봅니다. 화가는 무슨 의도로 고양이와 참새를 그렸을까요?

　　고양이는 한자로 '묘猫'라고 씁니다. '묘' 자는 일흔 살 노인을 뜻하는 한자인 '모耄' 자와 중국어 발음이 똑같습니다. '마오'라고 소리 나지요. 덕분에 고양이는 일흔 살 된 어르신을 상징하는 동물이 되었습니다. 옛날에는 일흔 살은커녕 예순 살을 넘겨 사는 사람도 드물었습니다. 일흔 살까지 살았다면 그야말로 복 받은 사람이었지요. 그래서 일흔 살 넘게 살라는 기원을 담아 고양이 그림을 그렸던 겁니다. 장수를 바라는 인간의 마음이 담긴 그림입니다.

변상벽, 「참새와 고양이」,
비단에 담채, 93.9×43cm,
국립중앙박물관

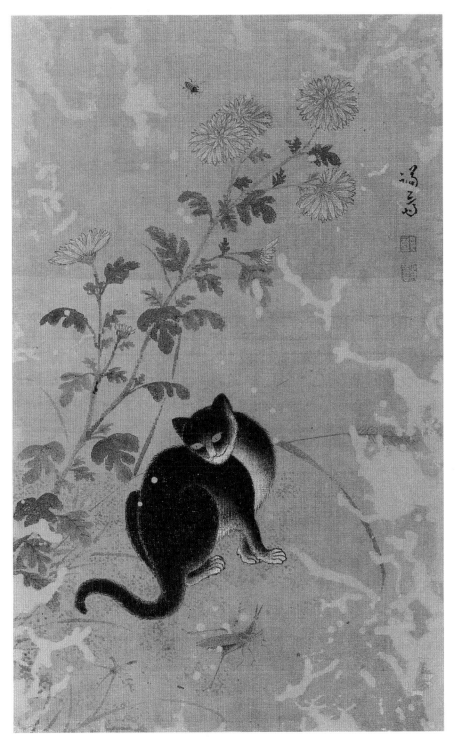

참새는 한자로 '작雀'이라고 씁니다. 벼슬 '작爵' 자와 소리가 같습니다. 따라서 참새는 벼슬을 상징하게 되었습니다. 고양이와 참새는 장수와 벼슬을 뜻하는 그림이 되었습니다. 결국 「참새와 고양이」는 일흔 살까지 오래오래 살면서 높은 벼슬도 하길 바라는 기원이 담긴 그림인 것입니다.

정선의 작품에는 참새 대신 고양이와 국화가 짝을 이루었습니다. 역시 오래오래 살라는 염원을 담은 그림입니다. 옛날 중국 형주 지방에 '국담'이라는 연못이 있었습니다. 국화가 많이 자라는 연못이라는 뜻이지요. 그런데 근처에 살면서 이 연못 물을 마시는 사람들은 100살 넘기기가 예사였답니다. 국화의 약효 덕분이었습니다. 이로 인해 국화 역시 오래 살라는 장수의 뜻을 지니게 되었습니다. 「고양이와 국화」그림에는 "일흔 살이 된 어르신 더 오래오래 사십시오"라는 뜻이 담겼습니다.

🔍 오래오래 사세요

좀 더 다양한 상징을 담은 고양이 그림도 있습니다. 김홍도의 「나비와 노는 노란 고양이」는 누런 고양이가 마치 나비를 놀리고 있는 듯한 그림입니다. 눈을 치켜뜨고 나비를 바라보는 고양이 모습을 사진보다 더

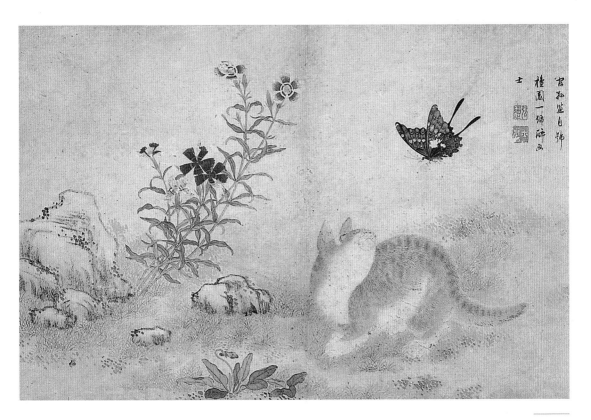

김홍도, 「나비와 노는 노란 고양이」, 종이에 채색, 30.1×46.1cm, 간송미술관

생생하게 묘사했군요.

고양이가 바라보는 제비나비는 연세가 정말 많은 어르신을 뜻합니다. 나비는 한자로 '접蝶'이라고 씁니다. 중국어로는 여든 살 노인을 뜻하는 '질耋' 자와 똑같이 '티에'라고 발음됩니다. 그래서 나비는 여든 살 된 어르신을 상징하게 되었습니다. 작은 나비가 큰 고양이보다 열 살이나 더 먹었습니다. 고양이가 나비를 바라보니 일흔 살 된 어르신이 여든을 바라보도록 더 사시라는 뜻으로 해석하면 되겠네요.

왼쪽에는 커다란 돌이 보입니다. 돌은 앞서 공부한 대로 십장생 중 하나로 장수를 상징합니다. 바람개비처럼 생긴 빨간 꽃은 패랭이꽃입니다. 꽃을 뒤집으면 옛날 보부상들이 쓰던 패랭이 모자처럼 생겼다고 해서 붙은 이름이지요. 패랭이꽃 역시 장수, 젊음을 뜻합니다.

맨 아래쪽에 고개를 푹 숙인 꽃 한 송이가 피었습니다. 제비꽃입니다. 이른 봄 양지바른 풀밭에 많이 피는데 여자아이들이 이 꽃으로 반지를 만들어 끼었다고 해서 반지꽃이라고도 합니다. 한자로는 '여의초如意草'라고 하지요. '여의'라는 말은 뜻대로 이루어진다는 뜻입니다. 용이 입에 물고 마음대로 도술을 부리는 구슬도 여의주라고 하잖아요.

이 그림의 주인공인 고양이와 나비, 돌, 패랭이꽃, 제비꽃은 저마다 중요한 상징을 지녔군요. 이것을 한 줄의 문장으로 연결해보겠습니다. '일흔 어른이 여든 살까지 건강하게 장수하길 꼭 이루어주소서'라는 뜻

이 되네요.

　늘 인간과 가까이 살면서 옛 그림에도 자주 보이던 개와 고양이. 알고 보니 이들은 '재산과 건강의 지킴이' '장수의 도우미'라는 행복의 상징이었습니다. 사람들은 개와 고양이를 통해 인간의 가장 근본적인 욕망을 그림으로 표현한 것입니다.

열두 가지 띠 동물 이야기

우리나라에는 띠를 상징하는 열두 동물들이 있습니다. 용과 같은 상상의 동물도 있으나 대부분 일상생활과 가까이 있지요. 띠 동물의 순서는 쥐, 소, 호랑이, 토끼, 용, 뱀, 말, 양, 원숭이, 닭, 개, 돼지입니다. 열두 동물은 옛 그림에도 자주 등장하는데 각각 숨은 의미가 있습니다.

쥐는 새끼를 많이 낳기에 사람도 그렇게 되라는 뜻으로 그렸습니다. 또한 쥐는 앞날을 예지하는 능력을 가졌다고 신성하게 생각하기도 했지요.

소는 우직하고 성실합니다. 농사를 지을 때 없어서는 안 될 동물이라 풍요와 힘을 상징합니다. 옛날 선비들은 말 대신 느릿느릿 가는 소를 즐겨 탔습니다. 시골에 숨어 사는 여유로운 생활을 뜻하는 겁니다.

호랑이는 신령스럽고 용맹스럽습니다. 산신령의 심부름꾼이자 산중

의 왕이라 사람들도 함부로 하지 못했습니다. 호랑이 그림은 민화에도 많이 나옵니다. 새해에 호랑이 그림을 집 안에 걸어놓으면 나쁜 병이나 잡귀신을 물리친다고 믿었거든요.

토끼는 약한 동물입니다. 대신 꾀가 참 많지요. 『토끼전』이나 「호랑이의 심판」이라는 이야기를 보면 재치 있는 꾀로 위기를 벗어나는 토끼의 모습을 볼 수 있지요. 달에서 방아 찧는 모습으로 등장하기도 합니다.

용은 상상의 동물입니다. 왕을 상징하기에 곤룡포(임금의 옷)에 그려 넣습니다. 용은 여의주를 통해 마음대로 소원을 이룰 수 있어 가물었을 때 비를 내려주는 풍요의 상징이기도 하지요.

뱀은 징그러운 모습 때문에 사람들이 싫어합니다. 하지만 집을 지켜 주고 재물을 불려준다는 영물이지요. 뱀 그림은 허물을 벗고 다시 태어난다는 의미도 함께 지니고 있습니다.

말은 하늘의 사신입니다. 죽은 사람을 좋은 곳으로 인도하는 뜻이 담겼지요. 제사를 지낼 때는 제물로 바치기도 했습니다. 지상에서는 가장 빠른 동물로 전쟁터에서 활약했고 평상시에는 물건을 운반하는 데 적합했습니다. 하얀 백마는 고귀함의 상징이지요.

양은 순하고 착한 이미지를 갖고 있습니다. 남에게 해를 주지 않고 희생을 아끼지 않는 평화와 순종의 대명사로 쓰이지요. 태조 이성계가 양 꿈을 꾸고 임금이 되었다고 합니다.

원숭이가 천도복숭아를 들고 있는 그림은 장수를 뜻합니다. 손오공도

천도복숭아를 먹고 수백 년을 살았잖아요. 원숭이는 높은 벼슬을 뜻하기도 합니다. 새끼에 대한 정이 지극하여 부모와 자식 간의 사랑을 상징하기도 하지요.

닭은 새벽을 깨우는 동물입니다. 닭 소리를 들으면 귀신들이 사라져 버리는 신성함도 품고 있습니다. 알에서 태어난 박혁거세와 김알지도 닭과 관련 있지요. 닭의 볏은 높은 벼슬을 상징하기에 집 안에 닭 그림을 즐겨 걸어두었습니다.

돼지는 재물과 복의 상징입니다. 동전을 모으는 저금통도 돼지 모양이 많잖아요. 고사를 지낼 때도 돼지 머리를 올리고요. 집을 잘 지켜준다고 궁궐 지붕에도 돼지 모양의 상을 세워두기도 했습니다.

우아한 난초 그림에 웬 도장?

글씨와 인장으로 뒤덮인 「불이선란」의 수수께끼

🔍 그림과 글씨는 한 뿌리

　서화동원書畵同源. 그림과 글씨의 근본은 같다는 뜻입니다. 우리 옛 그림을 가리키는 말을 흔히 '서화'라고 합니다. 서양에서는 글씨를 쓰는 펜과 그림을 그리는 붓이 따로 구별된 반면 우리는 글씨나 그림 모두 같은 붓을 씁니다. 그림과 글씨는 결국 한 뿌리라는 말입니다. 그러니 그림 속에 글씨를 써 넣는 일이 전혀 어색하지 않았습니다.

　또 한 가지 우리 옛 그림이 서양화와 다른 점이 있습니다. 그림 속에 붉은색 인주를 묻힌 인장을 찍거든요. 서양에서는 대개 화가의 사인이 들어갑니다. 우리의 인장은 주로 화가가 자신의 작품임을 알리기 위하

여 찍지만 그림을 감상하거나 소장한 사람이 찍기도 합니다. 인장을 찍는 일도 그림을 완성하기 위한 중요한 절차입니다.

그림에 글씨를 쓰거나 인장을 찍는 일을 통틀어 낙관이라고 합니다. 낙관은 낙성관지落成款識의 줄임말입니다. 낙성은 '완성하다', 관지는 '도장에 새겨진 글'을 뜻하지요. 흔히 낙관은 인장 찍는 일로 알고 있는데 글씨를 쓰는 것까지 포함하는 말입니다.

옛 그림에서 낙관은 매우 중요한 요소입니다. 그림, 글씨, 인장까지 서로 잘 어울려야 비로소 완전한 작품이 된다고 여겼거든요. 그러니 화가들은 그림은 물론 글씨, 글짓기까지 잘하려고 애를 썼습니다. 이렇게 세 가지가 완벽한 사람을 '시서화삼절'이라고 합니다. 김홍도, 강세황 등 이름난 화가들은 대부분 '시서화삼절'이었지요.

김정희(1786~1856)역시 '시서화삼절'을 대표하는 인물입니다. 사실 김정희는 직업 화가는 아닙니다. 공부를 많이 한 학자로 유명합니다. 이미 스물네 살에 당시 최고의 지식인이라던 청나라 옹방강에게 인정받을 정도였으니까요. 김정희는 추사체라는 글씨로 잘 알려졌습니다. 옛날 비석에 쓰인 글씨를 해석하는 데도 통달하여 북한산 꼭대기에 있던 이름 모를 비석이 신라진흥왕순수비임을 밝히기도 했지요.

김정희는 특이하게도 인장까지 직접 파서 썼다고 합니다. 전각(나무, 돌, 금옥 등에 인장을 새기는 일)에서 또한 최고의 기술을 가진 천재 예술

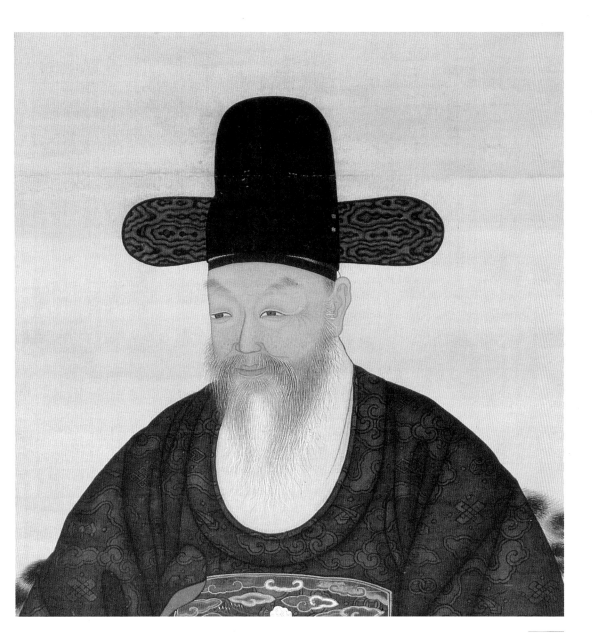

이한철, 「김정희 초상」(부분), 비단에 채색, 131.5×57.7cm, 1857, 개인 소장

가로서 명성이 파다했지요. 김정희가 사용한 인장은 지금 알려진 것만 해도 180개나 됩니다.

김정희의 인장들
완당인, 완당, 동이지인
(왼쪽부터)

이런 김정희의 글, 그림, 글씨는 물론 인장 솜씨까지 한꺼번에 볼 수 있는 작품이 있습니다. 「불이선란」이라는 그림입니다.

그런데 그림이 좀 복잡합니다. 달랑 난초 한 그루만 그렸는데 사방은 글씨로 꽉 찼습니다. 무엇이 글씨고 어디가 그림인지 헷갈립니다. 왜 이렇게 많은 글씨를 그림 속에 써 넣었을까요? 게다가 인장은 왜 그렇게 많이 찍어댔는지 참 이상합니다.

🔍 참모습을 그렸네

난초는 사군자의 하나로 선비들이 즐겨 그린 그림입니다. 보통 미끈

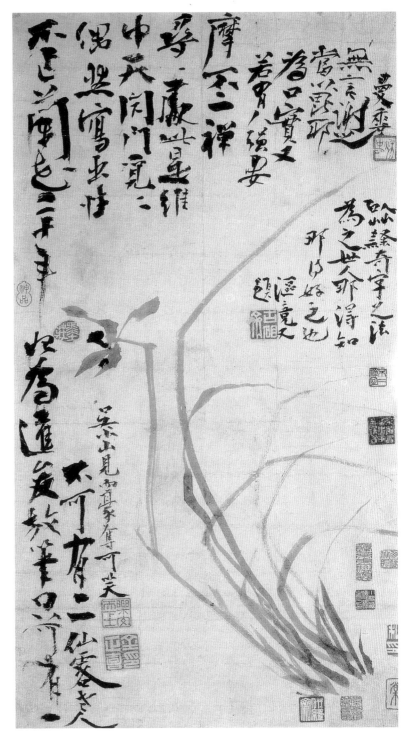

한 모습으로 그리는데 이 난초는 전혀 딴판입니다. 미끈하기는커녕 꾸불꾸불한데다 말라비틀어지기까지 했으니까요. 어찌 보면 초보자가 그린 서툰 그림 같습니다. 그렇지만 김정희는 자신이 그린 난초 가운데 이 그림이 가장 잘 그려졌다고 말했습니다. 그 까닭을 그림 속에 다섯 개의 제발(그림과 관계되는 산문이나 시를 쓴 것)을 통해 밝혔지요.

맨 위쪽에 쓴 글부터 살펴보겠습니다.

난을 그리지 않은 지 어언 20년
우연히 본래의 참모습을 그렸네
문을 닫고 찾고 또 찾은 곳
이것이 바로 유마 스님의 불이선일세

오랫동안 난을 그리지 않다가 우연히 붓을 들었는데 정말로 멋진 난을 그렸다는 뜻입니다. 제목인 '불이선不二禪'이라는 말이 마지막 구절에 나와 있습니다. 불이선은 세상의 모든 것을 초월한 경지를 말합니다.

두 번째 제발은 오른쪽 위에 좀 더 작은 글씨로 썼습니다.

만일 사람들이 억지로 설명하라고 하면
나는 유마 스님의 침묵으로 거절하리라. 만향

者屢得撘之氣難寫蘭之氣此爲瘦氏

김정희, 「수식득격」, 『난맹첩』에 수록, 종이에 수묵, 27×22.9cm, 간송미술관

왜 최고의 작품인지 굳이 설명할 필요가 없다는 겁니다. 그저 스스로 보고 느끼라는 것이지요.

세 번째 제발은 두 번째 제발 아래에 적었습니다. 이것은 오른쪽에서 왼쪽으로 읽습니다.

초서와 예서의 기이한 서법으로 그렸으니,
세상 사람들이 어찌 알겠으며, 어찌 좋아하겠는가
구경이 또 쓴다

초서와 예서, 즉 글씨를 쓰는 방법으로 난을 그렸다고 했습니다. 다른 사람은 이 그림을 이해하기 어려울 것이라는 말도 덧붙였습니다. 대단한 자부심으로 들립니다.

달준이를 위하여

네 번째 제발은 왼쪽 아래 적었습니다.

애초에 달준이를 위해 아무렇게나 그렸다

다만 한 번이나 가능하지, 두 번 그리는 건 불가능하다
선객노인

달준이는 김정희의 시중을 들던 아이입니다. 이 아이에게 주려고 부담 없이 그렸다는 뜻입니다. 그런데 이제껏 없던 걸작이 탄생한 겁니다. 김정희는 잘 그리겠다는 욕심을 버리고 아이처럼 순수한 마음으로 붓을 들었던 것 같습니다.

마지막 다섯 번째 제발은 옆에 작은 글씨입니다.

오소산이 보고 억지로 빼앗으니 우습구나!

소산 오규일은 김정희와 친했던 사람입니다. 우연히 김정희의 집에 들렀다가 이 그림을 본 후 자기가 갖겠다고 떼를 쓴 모양입니다. 아이 주려고 그린 그림을 어른이 가져가겠다고 우겨대는 모습이 우스웠나 봅니다.

김정희는 그림을 그린 까닭과 자신의 느낌, 그리고 그림을 둘러싼 상황을 모두 기록으로 남겼습니다. 덕분에 그림이 탄생하게 된 배경을 속속들이 알 수 있습니다. 「불이선란」에 이렇듯 글씨가 많아진 까닭입니다.

그런데 글씨가 너무 많아 좀 답답한 느낌이 들기도 합니다. 김정희는

그림의 선과 글씨의 획을 비슷하게 하여 한데 어우러지게 하였습니다. 그림이 글씨 같고 글씨가 그림 같은, 서화동원이라는 말이 딱 어울립니다.

이처럼 글씨가 많이 적혀 있는 그림은 또 있습니다. 윤제홍의 「한라산도」는 한라산에 오른 경험을 이야기한 그림입니다. 가운데 나귀를 탄 선비가 있는 곳이 백록담이지요. 그런데 위아래 빈 공간에 빽빽하게 한라산 여행담을 적어놓았습니다. 그림 작품인지 서예 작품인지 구별이 가지 않을 정도입니다. 윤제홍 역시 그림과 글씨 형태를 비슷하게 하여 그림과 글씨를 서로 한 몸으로 만들었습니다.

🔍 열다섯 개의 인장

「불이선란」에는 빽빽한 글씨와 더불어 인장 역시 많이 찍혔습니다. 보통 인장은 그림당 한두 개, 많아야 다섯 개를 넘지 않습니다. 이 그림에는 무려 열다섯 개의 인장이 찍혔습니다. 인장 찍는 연습을 한 것도 아닐 텐데 무슨 까닭일까요?

김정희는 그림에 글씨를 쓸 때 철저한 계획을 세워 공간을 활용했다고 합니다. 인장 역시 마찬가지로 꼭 필요한 곳에 꼭 필요한 것만 찍었습니다. 인장을 찍는 행위도 하나의 예술이니까요. 붉은색 인장은 먹으로

윤제홍,
「한라산도」,
종이에 수묵,
58.5×31cm,
1845,
개인 소장

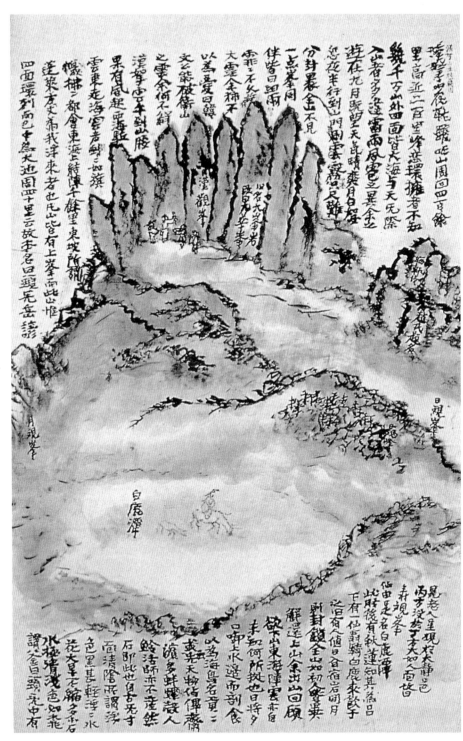

그린 밋밋한 화면에 생기를 불어 넣는 역할을 합니다. 그림에 찍혀 있는 인장 가운데 김정희의 것은 모두 다섯 개뿐입니다.

秋史(추사)

古硯齋(고연재)

墨莊(묵장)

金正喜印(김정희인)

樂交天下士(낙교천하사)

자신의 호와 이름이 파인 인장을 주로 찍었습니다. '낙교천하사'는 '뜻 높은 선비와 사귀는 즐거움'이라는 뜻이지요. 이렇게 다섯 개만 찍은 원래 「불이선란」은 훨씬 가지런한 모습입니다. 그런데 나중에 이 그림을 감상하거나 소장했던 사람들이 가만있지 않았습니다. 천하의 명작을 자신이 보았다는 흔적을 남기고 싶어 했거든요.

奭準私印(석준사인)

小棠(소당)

소당 김석준의 것입니다. 김석준은 김정희 문하에 드나들면서 그림

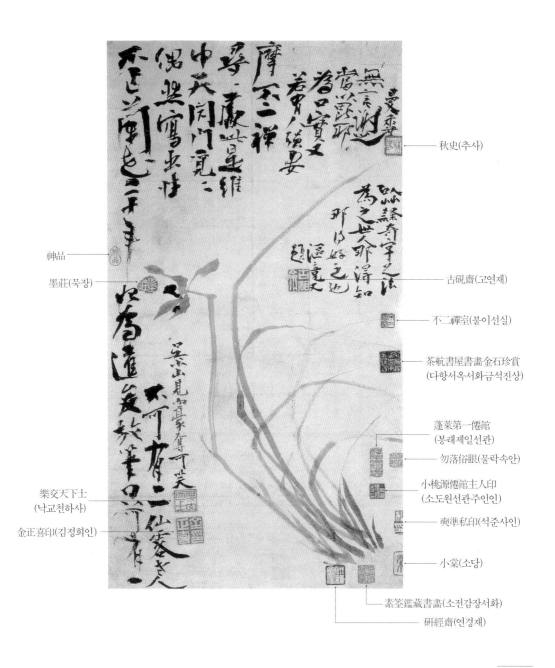

秋史(추사)

神品

墨莊(묵장)

古硯齋(고연재)

不二禪室(불이선실)

茶航書屋書畵金石珍賞
(다항서옥서화금석진상)

蓬萊第一僊館
(봉래제일선관)

勿落俗眼(물락속안)

小桃源僊館主人印
(소도원선관주인인)

樂交天下士
(낙교천하사)

奭準私印(석준사인)

金正喜印(김정희인)

小棠(소당)

素筌鑑藏書畵(소전감장서화)

研經齋(연경재)

작품에 찍힌 15개의 인장

과 글씨를 배웠던 사람이지요.

不二禪室(불이선실)

茶航書屋書畵金石珍賞(다항서옥서화금석진상)

勿落俗眼(물락속안)

硏經齋(연경재)

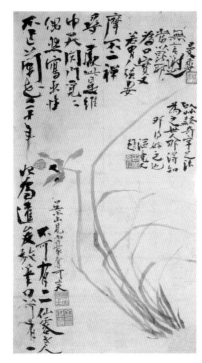

후대에 찍은 소장인의
인장을 지운 것

228

창랑 장택상의 인장입니다. 장택상은 정치가였으나 예술을 사랑하며 많은 그림을 수집했던 사람이지요. '다항서옥서화금석진상'은 다항서옥 주인이 서화 금석의 진귀함을 즐긴다, '물락속안'은 속된 사람의 눈에 보이지 말라, '연경재'는 경전을 연구하는 집이란 뜻입니다.

蓬萊第一僊館(봉래제일선관)
素荃鑑藏書畵(소전감장서화)

유명한 서예가인 소전 손재형의 인장입니다. 손재형은 우리 옛 그림을 많이 수집했던 분입니다. 일본으로 건너가 일본의 역사학자 후지쓰카 지카시가 가지고 있던 「세한도」를 되찾아 온 분으로도 유명하지요. '봉래제일선관'은 봉래의 제일가는 신선이 사는 집, '소전감장서화'는 손재형이 감상한 그림이라는 뜻입니다. 이밖에 '神品(신품, 뛰어난 작품)', '小桃源僊館主人印(소도원선관주인인, 소도원 신선관의 주인 인장)'도 나중에 다른 사람이 찍은 인장입니다.

이렇게 그림을 감상하거나 소장했던 사람들이 너도나도 찍는 바람에 「불이선란」은 수많은 인장으로 뒤덮이고 말았습니다. 나중에 찍은 인장은 화가가 전혀 의도하지 않았던 일입니다. 이 때문에 작품은 곰보 자국이 난 사람 얼굴처럼 보기 흉해졌습니다.

조맹부, 「작화추색도」, 종이에 먹과 채색, 28.3×93.2cm, 1295, 타이베이 고궁박물관

황제의 욕심

　　함부로 찍은 인장은 그림을 망치기 십상입니다. 대표적인 사례가 「작화추색도」입니다. 이 그림은 1295년 중국 원나라 화가 조맹부가 그렸습니다. 조맹부가 벼슬에서 물러나 있을 때 자신을 도와주던 주밀에게 선물한 그림이지요. 주밀의 고향인 산둥 지방의 명산인 작산과 화산의 가을 풍경을 묘사했는데 왼쪽의 둥근 산이 작산, 오른쪽 뾰족한 산이 화산입니다.

　　놀랍게도 여기에는 50개가 넘는 인장이 찍혀 있습니다. 「불이선란」에 찍힌 인장이 적어 보일 정도로 많습니다. 이 중에서 처음에 조맹부가 찍은 인장은 딱 하나입니다. 둥글게 생긴 작산 오른쪽에 보이는 '조씨자앙趙氏子昻'이라는 네모난 인장이지요. 나머지는 모두 다른 사람들이 찍었습니다.

　　이 그림은 1295년에 그려졌으니 벌써 700년이라는 오랜 시간이 지났습니다. 그런 만큼 주인도 많이 바뀌었지요. 가장 많은 인장을 찍은 사람은 명나라의 유명한 그림 수집가 항원변입니다. '원변지인' '자경' '자역진비' '항원변인' '항묵림감상' '묵림' 등 모두 열두 개의 인장을 찍었습니다. 그래도 항원변은 되도록 작품을 망치지 않게 구석을 찾아가며 찍었지요.

청나라 황제 건륭제의 인장은 많기도 하지만 장소를 가리지 않고 찍어 눈살을 찌푸리게 합니다. 건륭제의 인장은 '건륭감상' '건륭어람지보' '고희천자' 등 열한 개입니다. 작산과 화산 바로 위에 찍힌 크고 둥근 인장에는 작품의 미관을 전혀 고려하지 않은 오만한 모습이 엿보입니다. 건륭제는 황제의 힘을 휘둘러 수많은 그림을 수집한 사람입니다. 자신의 힘을 온 세상에 과시하려고 인장을 찍어댔지요.

물론 후대 사람들은 누가 그 작품을 소장했는가도 중요하게 생각합니다. 소장한 사람의 품격에 따라 작품의 수준과 가치도 올라가거든요. 하지만 이렇게 남발한 인장은 작품을 망치는 꼴이 됩니다. 「불이선란」이나 「작화추색도」 모두 이런 경우에 해당됩니다. 김정희나 조맹부가 그림을 다시 본다면 기뻐할지 슬퍼할지 궁금해집니다.

조선 후기 화단의 총수
김정희

김정희는 조선 후기의 문신이자 학자, 서예가입니다. 충남 예산에서 태어났으며 완당, 추사, 예당, 시암, 과파, 노과, 보담재, 담연재 등 수많은 호를 쓴 것으로도 유명합니다.

김정희는 성균관 대사성과 병조참판을 지냈으나 뜻밖의 정치 사건에 휘말려 제주도에서 8년, 함경도 북청에서 2년 동안 유배 생활을 했습니다. 유배를 마치고는 아버지의 묘가 있는 과천에서 살면서 그림, 글씨, 학문에 몰두했지요.

김정희는 학자로서 경학(유교 경전의 내용을 연구하고 밝히는 학문), 금석학(글씨가 새겨져 있는 종이나 비석, 금속 같은 문화 유물을 연구하는 학문), 불교학에서 두각을 나타냈고, 서예에서 추사체를 창안했으며, 그림에서는 선비의 정신을 강조하는 문인화를 즐겨 그려 조선 후기 미술계

에 큰 영향을 끼쳤습니다.

김정희는 어려서 박제가의 제자로 공부하였습니다. 스물네 살 때 청나라에 간 후 유명한 학자였던 옹방강, 완원을 만나 더 깊은 학문의 세계에 눈떴습니다. 옹방강은 젊은 김정희를 조선 최고의 학자라고 칭찬하기도 했지요. 이런 실력을 바탕으로 북한산에 있던 비석이 신라 진흥왕 순수비임을 밝혀내기도 하였습니다.

글씨에도 뛰어나 20대부터 이름을 떨쳤습니다. 그가 만든 추사체는 모든 서예 대가들의 글씨를 연구한 후 스스로 이룬 독창적인 서법입니다. 추사체의 독특함을 두고 "신기함이 마치 바다 같고 호수 같다"라는 평가를 내린 이도 있습니다.

그림에서는 문자향 서권기文字香 書卷氣(책을 많이 읽고 교양을 쌓으면 그림과 글씨에 책의 기운이 풍기고 문자의 향기가 난다)를 강조했습니다. 학문이 깊은 다음에야 제대로 된 그림을 그릴 수 있다는 뜻이지요. 이런 풍조를 많은 화가들이 따르면서 김정희는 조선 말기 미술계의 총수로 군림했습니다. 「세한도」「불이선란」은 문자향이 가득한 김정희의 특징을 잘 보여주는 그림입니다. 김정희는 그림에 찍는 도장마저 직접 파기도 했습니다.

말년에는 정치를 단념하고 과천 봉은사에 머물면서 백파, 초의 스님과 교유하였습니다.

14

그림일까 글자일까?

문자 그림의 상징물에 관한 수수께끼

🔍 백수백복도

　우리 옛 그림의 특징이 '서화동원'이라고 했잖아요. 한 화폭에 그림과 글씨가 함께 있어도 전혀 이상하지 않습니다. 둘은 서로 한 뿌리이니 잘 어우러졌거든요. 그래도 그림과 글씨는 서로 확실하게 구별되었습니다. 그런데 우리 옛 그림 중에서 그림인지 글자인지 몹시 헷갈리는 경우가 있습니다. 글씨를 써놓은 것 같기도, 그림을 그려놓은 것 같기도 해서 구별이 영 안 되거든요. 바로 문자도 그림입니다.

　문자도는 글자와 그림의 결합이라고 볼 수 있습니다. 정확히 말하면 그림 같은 글자를 만드는 겁니다. 요즘 유행하는 타이포그래피

typography(활자의 서체나 글자의 배치를 구성하고 표현하는 것)와 비슷하다고 생각하면 되겠네요.

문자도의 대표적인 글자는 목숨 '수壽' 자와 복 '복福' 자입니다. 말 그대로 오래 살거나 복 많이 받으라는 뜻으로 그렸지요. 글자를 쓰면 글자 뜻대로 이루어진다는 주술적인 믿음 때문입니다. 요즘도 대학 입시를 준비하는 수험생들이 책상 앞에 '합격'이라는 글자를 써서 붙여 놓는 경우가 있잖아요.

'수' 자와 '복' 자는 한 글자씩 쓰기보다는 여러 번 반복해서 썼습니다. 이런 그림을 '백수백복도百壽百福圖'라고 합니다. 제목 그대로 '수' 자와 '복' 자를 100번 쓴 겁니다. 물론 여기서 100이란 꼭 100번을 채웠다는 뜻은 아닙니다. 100번이 넘는 경우도, 100번이 안 되는 경우도 있거든요. 그만큼 많다는 뜻으로 생각하면 됩니다.

그림을 잘 살펴보면 '수' 자와 '복' 자를 교대로 한 번씩 썼습니다. 그렇지만 똑같은 모양은 하나도 없습니다. 어떤 글자는 너무 심하게 변형시켜 무슨 글자인지도 못 알아볼 정도입니다. 이런 창작 과정에서 예술적인 아름다움이 발휘되지요.

정선의 「늙은 향나무」는 문자도의 아주 좋은 예입니다. 언뜻 보면 모양이 좀 기이한 향나무를 그린 그림에 불과합니다. 그런데 유심히 살펴보면 향나무 모양이 목숨 '수壽' 자와 비슷합니다. 심하게 뒤틀린 맨 꼭대

236

정선, 「늙은 향나무」, 종이에 수묵담채,
131.6×55.6cm, 삼성미술관 리움

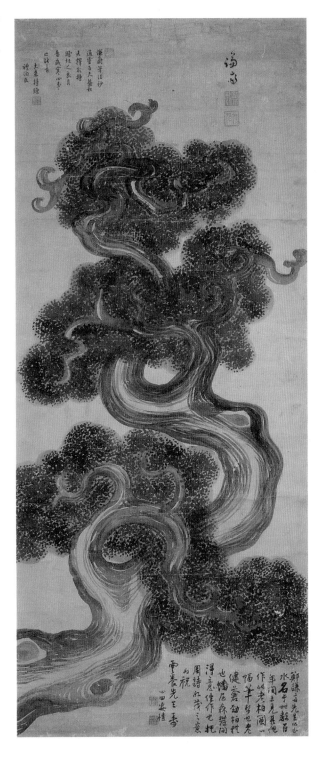

작자 미상, 「백수백복 자수 병풍」, 비단에 자수, 각 146.3×30.5cm, 국립고궁박물관

기 세 개 층의 잎이 가로획이고 줄기가 세로획이지요. 글자와 그림이 아주 교묘하게 결합된 경우입니다. 향나무는 한 그루이지만 사실 목숨 수 자 100개를 쓴 효과를 보는 셈이지요.

'수'나 '복' 자 외에도 기쁜 소식을 전해주는 '희囍', 벼슬에 올라 출세하게 해준다는 '녹祿' 자를 이용한 문자도도 유행했습니다. 이러한 '수·복·희·녹' 자처럼 좋은 일이 생기길 바라는 마음에서 그린 그림 글자를 '길상문자도'라고 합니다.

효제충신예의염치

원래 문자도는 한자가 처음 생긴 중국에서 시작되어 조선으로 건너왔습니다. 우리뿐 아니라 같은 한자 문화권인 일본, 베트남 등에도 퍼졌지요. 그런데 조선에서는 시간이 지남에 따라 독특한 문자도가 생겨났습니다. 바로 '윤리문자도'입니다.

조선은 유교의 나라잖아요. 유교의 근본은 부모에게 효도하고 나라에 충성하는 겁니다. 이밖에 어른과 아이, 남편과 아내, 친구와 친구 사이의 윤리도 따로 정해놓았지요. 이를 삼강오륜이라고 합니다. 나라에서는 삼강행실도, 오륜행실도를 책으로 만들어 백성을 가르치고자 했습니

작자 미상, 「문자도」, 종이에 채색, 각 74.2×42.2cm, 18세기, 삼성미술관 리움

다. 이런 윤리가 지켜져야 나라도 제대로 운영된다고 생각한 것이지요.
이러한 사람들 간에 지켜야 할 여덟 가지 윤리 덕목이 있었습니다.

효孝, 제悌, 충忠, 신信, 예禮, 의義, 염廉, 치恥

각각 효도, 공경, 충성, 믿음, 예절, 옳음, 청렴, 부끄러움을 뜻하는 한 자입니다. 가장 기본적이면서도 필수적인 윤리 덕목이지요. 이 여덟 글자를 가지고 그림 글자를 만들었습니다. '수'나 '복' 자처럼 이러한 덕목도 꼭 이루어지도록 기원했던 겁니다. 여덟 가지 글자를 써서 그린 그림을 윤리문자도라고 합니다. 유교문자도, 효제도, 팔자도 등으로 불리기도 하지요.

그런데 단순히 글자만 쓰면 보는 사람이 심드렁해집니다. 그래서 한 번 보아도 가슴에 와 닿는 글자의 모습으로 만들어야 합니다. 이런 이유로 글자마다 상징적인 사물을 함께 그려 넣었습니다. 윤리문자도 여덟 글자를 상징하는 사물은 무엇일까요? 무슨 까닭으로 이런 사물들이 글자와 결합하게 된 걸까요?

⌕ 모든 것은 효에서부터

효는 백행의 근본이라고 했습니다. 유교 덕목에서도 가장 기본이 되는 덕목이지요. 특히 조선은 가족을 중심으로 이루어진 사회로, 가족제도를 운영하는 핵심이 바로 효입니다. 그래서 윤리 문자도에서도 '효' 자가 가장 앞서 나옵니다. 「효자도」를 보면 어김없이 등장하는 사물이 있

습니다. 잉어, 죽순, 부채, 거문고입니다. 이것을 '효孝' 자와 결합시켜 글자를 만들었습니다.

잉어는 중국 진나라 왕상이라는 사람과 관계있습니다. 왕상이 어렸을 때 친어머니가 죽자 계모가 들어왔지요. 계모는 왕상을 못살게 굴었지만 그는 아랑곳 않고 친어머니 모시듯 정성을 다했답니다. 어느 추운 겨울날 갑자기 계모가 잉어를 먹고 싶다고 하자 왕상은 조금도 망설이지 않고 강으로 갔습니다. 몇 번 얼음을 두드렸더니 저절로 잉어가 얼음

『삼강행실도』는 우리나라와 중국의 옛 책에서 왕과 신하, 아버지와 아들, 부부간에 모범이 될 충신, 효자, 열녀들의 이야기를 추려 글과 그림으로 엮은 책으로 조선시대 백성들에게 널리 보급한 책입니다. 훗날 『삼강행실도』를 보완하여 펴낸 것이 『오륜행실도』입니다.

작자 미상,
「문자도 8폭 병풍」 가운데
'효', 66.5×34.4cm, 20세기,
국립민속박물관

밖으로 튀어 나와 계모를 봉양할 수 있었답니다. 이 이야기를 통해 잉어
는 효자를 상징하게 된 것이지요.

왕상의 이야기는 『오륜행실도』에 실려 온 백성들에게 전해졌습니다.
책에 실린 삽화 맨 아래 부분을 보면 강에서 얼음을 깨는 왕상의 모습
을 볼 수 있습니다.

죽순은 중국 오나라의 맹종과 관계있습니다. 한겨울에 죽순을 먹고
싶다는 어머니의 말씀에 맹종은 온 산을 뒤지고 다녔습니다. 하지만 여
름철에 자라는 죽순이 한겨울에 있을 리 없겠지요. 그런데 지쳐 쓰러진

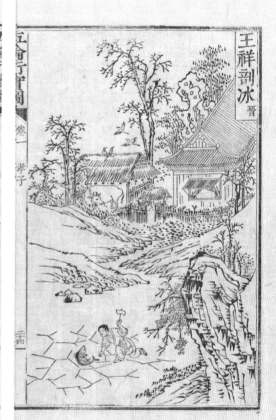

五倫行實圖　卷一　孝子

王祥剖冰　晋

二十四

王祥琅琊人蚤喪母繼母朱氏不慈數譖之由是失
愛於父每使掃除牛下祥愈恭謹父母有疾衣不解
帶湯藥必親嘗母嘗欲生魚時天寒冰凍祥解衣將
剖冰求之冰忽自解雙鯉躍出母又思黃雀炙復有
黃雀數十飛入其幕有丹柰結實母命守之每風雨
輒抱樹而泣母歿居喪毀瘁杖而後起後仕於朝官
至三公

[詩]王祥誠孝眞堪羨承順親顏志不回不獨剖冰
雙鯉出還看黃雀自飛來　鄉里驚嗟孝感深皇
天報應表純心白頭重作三公貴行誼尤爲世所

『오륜행실도』에 실린 효자 왕상 이야기, 1797, 규장각 한국학연구원

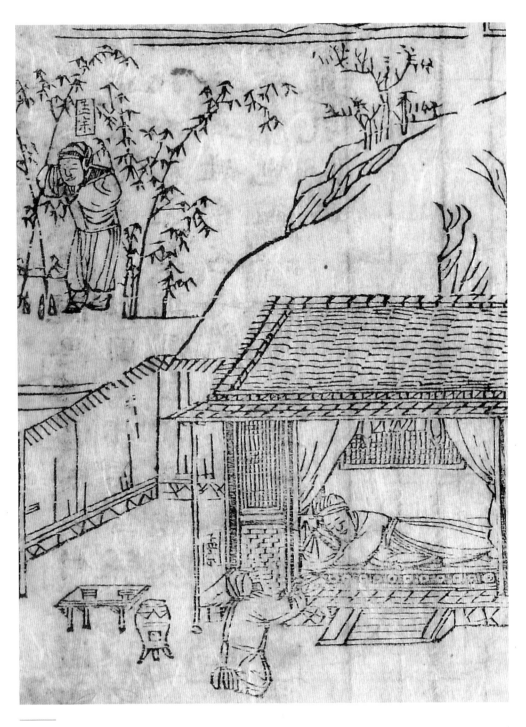

『삼강행실도』에 실린 효자 맹종 이야기, 16세기 후반, 국립중앙박물관

맹종이 눈물을 흘리자 그 자리에서 죽순이 돋아났다고 합니다. 맹종의 효성에 하늘이 감동한 겁니다. 잉어와 죽순은 빙어동순氷魚冬笋(얼음 물고기, 겨울 죽순)이라 불리며 대표적인 효의 상징물이 되었습니다. 부채와 거문고는 빠지고 잉어와 죽순만 등장하는 「효자도」도 있거든요.

부채는 중국 후한의 사람 황향의 이야기입니다. 황향은 어머니가 일찍 돌아가시자 홀로 아버지를 봉양하였습니다. 더운 여름에는 항상 아버지 잠자리에서 부채를 부쳐 드리고 겨울에는 자신의 체온으로 이부자리를 따뜻하게 해드렸다지요. 부채는 여기서 나온 물건입니다.

거문고는 고대 중국의 성군인 순 임금의 고사에서 비롯되었습니다. 순 임금 역시 어렸을 때 계모에게 많은 시달림을 당했습니다. 하루는 계모가 아버지까지 꾀어 순을 죽이려고 하였습니다. 그러자 슬기롭게 위기를 벗어난 순은 태연히 앉아서 거문고를 탔다고 합니다. 이후에도 순은 계모가 괴롭히거나 말거나 정성껏 받들었다고 하지요. 그래서 거문고도 효의 상징물이 되었습니다.

🔍 우애와 충성을 알리다

효와 더불어 강조되던 덕목이 '제悌'입니다. 효가 부모자식 간의 윤

작자 미상,
「문자도 8폭 병풍」
가운데 '제'(왼쪽)와
'충'(오른쪽),
각 66.5×34.4cm,
20세기,
국립민속박물관

리라면 제는 형제간의 윤리입니다. 형제들은 서로 우애 있게 살아야 한다는 뜻이지요.

「제자도」의 상징물은 할미새와 산앵두나무입니다. 아직 덜 자란 할미새 새끼들은 어느 한 마리가 어려움을 당하면 다른 녀석들이 꼬리를 흔들고 울어대며 신호를 한다는군요. 어려움을 서로 도와 이겨내는 할미새의 습성 때문에 「제자도」의 상징물이 된 것이지요.

산앵두나무는 꽃받침이 서로 함께 모여 환하게 꽃을 피웁니다. 꽃받침이 오순도순 사이좋게 모여 있다고 해서 「제자도」의 상징물이 되었습

니다. 「효자도」의 상징물이 모두 사람과 관계있다면 「제자도」는 동식물이라는 차이점이 있습니다.

효와 제는 한 가족의 화합을 이루는 윤리 덕목입니다. 조선왕조는 끈끈한 가족제도를 바탕으로 운영되었기에 효와 제는 매우 중요했지요. 그래서 맨 앞에 등장하며 윤리문자도를 '효제도'라고도 하는 겁니다.

「충자도」의 상징물은 용, 잉어, 새우, 대합입니다. 글자 중에 가운데 중심을 이루는 口 획은 항상 용이 꿈틀거리는 모습으로 그립니다. 그 아래에서 잉어가 용 꼬리를 물고 있는 모습이 많지요. 잉어가 변해서 용이 된다는 어변성룡魚變成龍 이야기에서 따왔습니다. 이 말은 중국 역사책 『후한서』에 나옵니다. 황화 상류에 있는 거센 급류를 넘어서는 잉어만이 용이 된다는 이야기이지요(등용문登龍門). 등용문은 선비가 과거 시험에 합격하여 벼슬자리에 오른다는 뜻으로도 쓰입니다. 나중에 벼슬길에·오르면 나라에 충성해야 하기에 용과 잉어가 「충자도」의 상징물이 되었습니다.

새우와 대합은 한자 음 덕분에 실리게 되었습니다. 새우 '하蝦' 자의 소리는 화和와 비슷하고, 대합 '합蛤' 자는 합合 자와 같거든요. 충이란 임금과 신하가 서로 '화합'해야 한다는 뜻으로 새우와 대합을 그렸습니다.

🔍 그림으로 표현한 조선의 정신

신信 자는 믿음을 뜻합니다. 「문자도」에서 믿음이란 서신(안부나 소식 등을 적어 다른 사람에게 전하는 글)을 전하는 것으로 상징이 됩니다. 서신의 말뜻이 곧 '믿음을 전하는 글'이니까요.

「신자도」에는 사람 얼굴을 한 새가 등장합니다. 서왕모 설화에 나오는 청조라는 새입니다. 청조가 날아들면 곧 서왕모가 온다는 약속이거든요. 청조와 마주보는 기러기도 입에 서신을 물었습니다. 역시 믿음을 전달해주는 새라는 의미로 기러기를 그렸습니다.

예禮는 예의를 뜻합니다. 「예자도」에는 책을 이고 있는 거북과 행단(학문을 배워 익히는 곳을 이르는 말입니다. 공자가 은행나무 단 위에서 제자들을 가르쳤다는 옛이야기에서 유래했습니다)이 등장합니다. 거북 등에 적힌 글씨가 예의의 기본이 되었다는 옛이야기와 공자가 행단에서 예를 가르쳤다는 뜻에서 상징물이 되었습니다.

의義는 '옳음, 의로움'을 뜻합니다. 「의자도」는 『삼국지』에 나오는 유비, 관우, 장비 삼형제가 복숭아밭에서 의형제를 맺는 장면(도원결의)을 그리는 경우가 많습니다. 세 사람이 삼국통일이라는 대의를 위해 뭉쳤다는 뜻으로 의를 상징하게 되었지요. 간단하게 복숭아꽃만 그리는 경우도 있습니다.

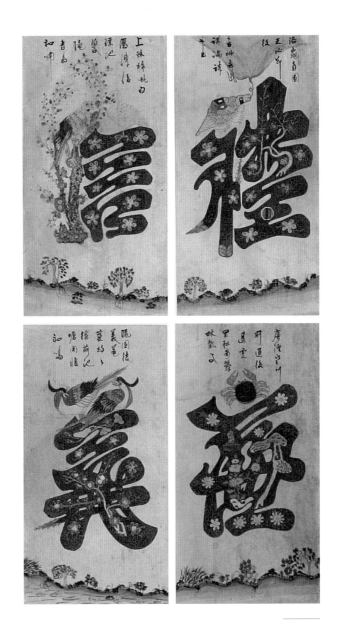

작자 미상, 「문자도 8폭 병풍」 가운데 '신' '예' '의' '염'(왼쪽 위부터 시계 방향), 각 66.5×34.4cm, 20세기, 국립민속박물관

(왼쪽)작자 미상,
「문자도 8폭 병풍」
가운데 '치',
66.5×34.4cm,
20세기,
국립민속박물관

(오른쪽)작자 미상,
「치자도」,
종이에 채색,
60×33.5cm,
일본 민예관

염廉은 청렴이나 검소를 뜻합니다. 선비들이 벼슬살이를 할 때 지켜야 할 최소한의 덕목이지요. 「염자도」에는 봉황을 그립니다. 봉황은 오동나무가 아니면 앉지 않고 아무리 배가 고파도 대나무 열매 외에는 먹지 않는다고 합니다. 봉황의 이런 성품이 염과 맞는다고 여겼기에 상징물이 되었습니다.

치恥는 부끄러움을 뜻합니다. 「치자도」에는 '백세청풍이제지비百歲淸風夷齊之碑'라는 비문이 들어가는 경우도 있습니다. '오래도록 맑은 바람이 부는 백이와 숙제의 비석'이라는 뜻입니다. 백이와 숙제는 중국 은나

라 사람들입니다. 주나라 무왕이 은나라를 멸망시키자 주나라 음식은 먹기 부끄럽다며 수양산으로 들어가 평생 고사리만 뜯어 먹으며 살았지요. 두 사람 이야기는 나중에 조선의 선비들에게 한 임금만을 섬기는 지조 있는 삶의 모범으로 받들어지게 됩니다. 이러한 뜻으로 「치자도」의 상징물이 되었습니다.

길상문자인 '수, 복' 자를 쓸 때는 단순히 글자 모양만 변형시켰는데 윤리문자도에는 특별한 상징물을 넣어가며 글자 모양을 만들었습니다. 아름다운 모양을 고려하기도 했지만 글씨를 잘 모르는 사람도 쉽게 알아보게 하려는 의도였지요. 윤리문자도는 조선에만 있는 독특한 글자 그림입니다. 유교 문화를 강조한 조선의 상황과 맞아 떨어져 중국, 일본에는 없는 윤리문자도가 태어나게 되었습니다.

유교의 기본 덕목
삼강오륜

유교 도덕의 기본이 되는 세 가지 강령과 실천해야 할 다섯 가지 덕목을 말합니다. 유교에서는 전통적으로 충과 효, 남편에 대한 아내의 순종을 중요하게 여겼습니다. 이를 강조하기 위해 마련한 강령이 삼강입니다

군위신강君爲臣綱. 신하는 임금을 섬기는 것이 근본이다.

부위자강父爲子綱. 아들은 아버지를 섬기는 것이 근본이다.

부위부강夫爲婦綱. 아내는 남편을 섬기는 것이 근본이다.

삼강은 임금, 아버지, 남편의 권위를 강조하여 나라를 효과적으로 다스리고 질서를 유지하기 위한 것입니다. 특히 충과 효는 나라를 지탱하는 기틀이 되었지요. 이를 실천하기 위하여 『삼강행실도』를 만들어 백

성들에게 보급하였고 위반하는 사람은 강상죄를 물어 무거운 벌을 내렸습니다.

오륜은 다섯 가지의 지켜야 할 도리입니다. 오상 또는 오전이라고도 하지요. 유교의 중요한 덕목인 인仁, 의義, 예禮, 지智 네 가지에 신信을 추가하여 이를 오행에 짝 맞추어 정리한 것입니다.

부자유친父子有親, 어버이와 자식 사이에는 친함이 있어야 한다.
군신유의君臣有義, 임금과 신하 사이에는 의로움이 있어야 한다.
부부유별夫婦有別, 부부 사이에는 구별이 있어야 한다.
장유유서長幼有序, 어른과 아이 사이에는 차례와 질서가 있어야 한다.
붕우유신朋友有信, 친구 사이에는 믿음이 있어야 한다.

오륜도 삼강과 마찬가지로 신분질서를 유지하고자 하는 지배층의 생각을 반영했습니다. 삼강오륜은 우리나라에서 오랫동안 기본적 윤리로 존중해왔기에 지금도 일상생활에 깊이 뿌리박혀 있습니다.

🦋 도움받은 글들

1장

오주석, 『그림 속에 노닐다』, 솔출판사, 2008
이태형, 『한겨레신문』, 2011년 8월 16일자
이영완 기자, 『조선일보』, 2011년 7월 2일자

2장

최완수, 『겸재정선 1·2』, 현암사, 2009
손태호, 『나를 세우는 옛 그림』, 아트북스, 2012
장경순 기자, 『아시아경제신문』, 2006년 1월 18일자
박경일 기자, 『문화일보』, 2007년 1월 31일자
『국민일보』, 2007년 3월 6일자

3장

최혜원, 『미술쟁점』, 아트북스, 2008
이동천, 『진상』, 동아일보사, 2008
『주간동아』, 638호, 854호, 874호, 875호, 882호, 883호, 884호, 885호
『월간 신동아』, 통권 586호(2008년 7월)

4장

오주석, 『옛 그림 읽기의 즐거움 2』, 솔출판사, 2006
최완수, 『겸재정선 3』, 현암사, 2009

5장

도재기 기자, 『경향신문』, 2014년 3월 3일자

노형석 기자, 『한겨레신문』, 2014년 4월 11일자

허윤희 기자, 『조선일보』, 2009년 9월 28일자

허윤희 기자, 『조선일보』, 2014년 4월 14일자

6장

박정혜 외, 『왕의 화가들』, 돌베개, 2012

조용진, 『동양화 읽는 법』, 집문당, 2004

허균, 『나는 오늘 옛 그림을 보았다』, 북폴리오, 2004

『서울신문』 2013년 12월 26일자

7장

오주석, 『단원 김홍도』, 열화당, 1998

고바야시 다다시, 이세경 옮김, 『우키요에의 미』, 이다미디어, 2004

안혜정, 『내가 만난 일본미술 이야기』, 아트북스, 2003

성우제 기자, 『시사저널』, 457호 1998년 7월 30일자

오주석, 『시사저널』, 458호 1998년 8월 6일자

8장

이태호, 『옛 화가들은 우리 얼굴을 어떻게 그렸나』, 생각의나무, 2008

최석조, 『조선시대 초상화에 숨은 비밀 찾기』, 책과함께 어린이, 2013

조선미, 『한국의 초상화』, 돌베개, 2009

『정조의 명신을 만나다』, 수원화성박물관, 2010

『초상화의 비밀』, 국립중앙박물관, 2011

9장

손철주, 『인생이 그림 같다』, 생각의나무, 2005

최석조, 『조선시대 초상화에 숨겨진 비밀 찾기』, 책과함께 어린이, 2013

조용진, 『동양화 읽는 법』, 집문당, 2013

이성낙, 「조선시대 초상화에 나타난 피부병변 연구」, 명지대학교 대학원 미술사학과 박사학위 논문

이성낙, 「초상화와 노인성 흑자」, 『미술세계』, 1985년 12월호

이성낙, 「초상화와 천연두」, 『미술세계』, 1985년 10월호

이성낙, 「초상화와 간암」, 『미술세계』, 1986년 1월호

『조선시대 초상화 2』, 국립중앙박물관, 2007

허윤희 기자, 『조선일보』, 2014년 2월 20일자

임종업 기자, 『한겨레신문』, 2014년 3월 13일자

10장

천주현, 「광학적 연구 조사로 본 단원풍속도첩」, 『동원학술논문집』 13집

_____, 「단원풍속도첩의 작가 비정과 의미 해석에 대한 몇 가지 시각과 양식사적 재검토」

이동천, 『진상』, 동아일보사, 2008

노형석 기자, 『한겨레신문』, 2012년 7월 11일자

노형석 기자, 『한겨레신문』, 2012년 9월 10일자

정양환 기자, 『동아일보』, 2013년 6월 28일자

『주간동아』, 871호(2013년 1월 14일자)

11장

오주석, 『한국의 미 특강』, 솔출판사, 2003

이성미, 『어진의궤와 미술사』, 소와당, 2012

허균, 『나는 오늘 옛 그림을 보았다』, 북폴리오, 2004

고연희, 『조선시대 산수』, 돌베게, 2007

12장

조용진, 『동양화 읽는 법』, 집문당, 2004

오주석, 『오주석이 사랑한 우리 그림』, 월간미술, 2009
천진기, 『운명을 읽는 코드 열두 동물』, 서울대학교출판문화원, 2012
박영수, 『유물 속에 살아 있는 동물 이야기』, 영교출판, 2005

13장

고연희, 『그림 문학에 취하다』, 2011, 아트북스
손영옥, 『조선의 그림 수집가들』, 글항아리, 2010
조정육, 『조선의 글씨를 천하에 세운 김정희』, 아이세움, 2007
『추사 김정희, 학예 일치의 경지』, 국립중앙박물관, 2006
조정육, 『법보신문』, 2014년 1월 6일자

14장

조용진, 『동양화 보는법』, 집문당
허균, 『옛 그림을 보는 법』, 돌베개, 2013
윤열수, 『민화이야기』, 디자인하우스, 2003
정병모, 『무명화가들의 반란 민화』, 다홀미디어, 2011

알고 싶은
우리옛그림

ⓒ최석조 2015

1판 1쇄	ǀ	2015년 3월 31일
1판 2쇄	ǀ	2016년 10월 17일

지은이	ǀ	최석조
펴낸이	ǀ	정민영
책임편집	ǀ	박주희 손희경
디자인	ǀ	이보람
마케팅	ǀ	이숙재
제작처	ǀ	상지사

펴낸곳	ǀ	(주)아트북스
출판등록	ǀ	2001년 5월 18일 제406-2003-057호
주소	ǀ	10881 경기도 파주시 회동길 210
대표전화	ǀ	031-955-8888
문의전화	ǀ	031-955-7977(편집부) 031-955-3578(마케팅)
팩스	ǀ	031-955-8855
전자우편	ǀ	artbooks21@naver.com
트위터	ǀ	@artbooks21
페이스북	ǀ	www.facebook.com/artbooks.pub

ISBN 978-89-6196-234-6 03600

이 도서의 국립중앙도서관 출판예정도서목록(CIP)은 서지정보유통지원시스템 홈페이지(http://seoji.nl.go.kr)와
국가자료공동목록시스템(http://www.nl.go.kr/kolisnet)에서 이용하실 수 있습니다.
(CIP제어번호: CIP2015008636)